親子時光 玩魔術 MAGIC TIME

（增值第三版）

書名	\|	親子時光玩魔術 Magic Time（增值第三版）
作者	\|	沙律姐姐
編輯	\|	彭斯博、王嘉禧
出版	\|	超記出版社（超媒體出版有限公司）
地址	\|	荃灣柴灣角街 34-36 號萬達來工業中心 21 樓 02 室
電話	\|	（852）3596 4296
電郵	\|	info@easy-publish.org
網址	\|	http：//www.easy-publish.org
香港總經銷	\|	聯合新零售（香港）有限公司
上架建議	\|	生活百科
ISBN	\|	978-988-8839-66-7
定價	\|	HK\$78

Printed and Published in Hong Kong

Part 1
生活魔術篇

Part 1
生活魔術篇

Part 1
生活魔術篇

Part 2
紙牌魔術篇

Part 3
硬幣魔術篇

Part 4
數字魔術篇

Part

生活魔術篇

預言信

　　假如你今日收到朋友寄來的一封信，信上的寄出日期是昨天（郵印證明），但信內所寫的卻是今天早上發生的事情。你會有甚麼反應？難道你的朋友是⋯⋯

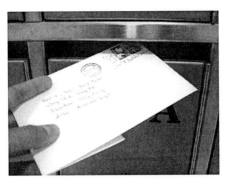

🔍 魔術大解構

Step 1：其實這封預言信的做法很簡單！首先在信封上用鉛筆寫上自己的地址，然後寄出。

Step 2：收到信後，把信上的鉛筆地址刷去，再用鉛子筆寫上你朋友（你要戲弄的對象）的地址。

Step 3：信內則寫上今天發生的事，如某一則大新聞，或者發生在你朋友身上的事，題目還要寫明是「預言信」。

Step 4：封好信封，再把信放到你朋友的郵箱裡。

Step 5：朋友當晚拆開信，就會對這封「預言信」感到很意外。

(02) 買火柴盒送 $10

表演者拿出一個火柴盒，打開給觀眾看，證明裡面全是火柴，並無異樣。但表演者握著火柴盒上下搖動，並唸出魔法咒語，火柴盒竟然跌出一張 $10 鈔票！

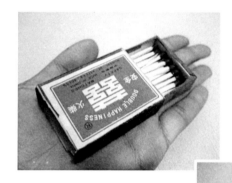

🔍 魔術大解構

　　表演者打開火柴盒給觀眾看，證明裡面全是火柴，但其實，$10 鈔票一早已藏在內盒的另一端，只是觀眾看不到而已！當表演者將內盒推入外盒內，內盒另一邊的鈔票就會露出來，表演者把鈔票拿起再展開給觀眾看，觀眾一定很驚訝！

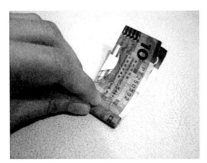

▲ Step 1：事先準備一張 10 元鈔票，並把它摺到如上圖般細小。

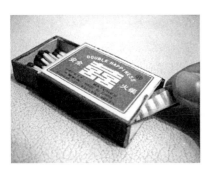 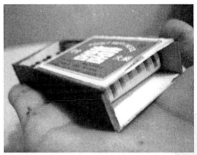

▲ Step 2：把 $10 鈔票藏在內盒的另一端。當敞開火柴盒給觀眾「驗明正身」時，觀眾根本不知道真正的玄機是在內盒裡！

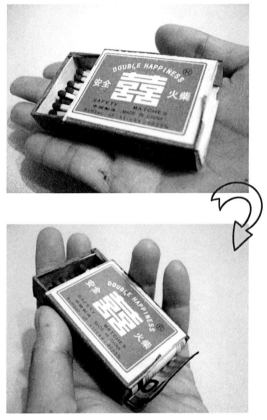

▲ Step 3：把內盒推回去時，內盒另一邊隱藏著的鈔票就會被推出來，就可以做出火柴盒變鈔票的魔術效果了！

猜顏色

一盒蠟筆有很多種顏色，儘管表演者蒙著雙眼，也能猜中觀眾所選的是哪一支顏色筆，真神奇！

魔術表演步驟

▲ Step 1：將不同顏色的蠟筆攤開排在桌上，表演者蒙著雙眼。

▲ Step 2：請觀眾任意挑選一支顏色筆，然後放進信封內。

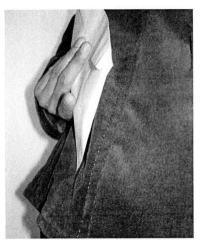

◀ Step 3：桌上的色筆則全收入盒內。將信封交給表演者，再解開表演者眼上的毛巾。表演者把信封放在身後，閉起眼睛口中唸魔術咒語後，將信封放回桌上，即能說出觀眾所選的是哪一支顏色筆。

魔術大解構

　　觀眾把其中一支顏色筆放入信封後，表演者將信封放在背後，口中唸著咒語，其實，表演者雙手在背後打開信封，用指甲刮去一點蠟筆的碎屑。接著，將信封放回桌上，再偷偷看一下指甲上碎屑的顏色，就能知道觀眾選的是哪一支顏色筆了！

▲ 表演者用指甲刮去一點蠟筆的碎屑

火燒硬幣

用火柴點燃的小火在幾秒之間就能將硬幣燒熔化掉？太不可思議了！

魔術表演步驟

▲ Step 1：表演者當著觀眾面前把硬幣放進信封裡，在燈光的映照下，硬幣的圓形影子在信封裡透了出來，證明硬幣仍在！

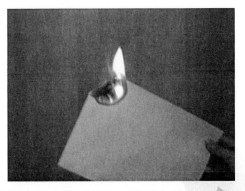

▲ Step 2：表演者點火燃燒信封，幾秒之間，信封被燒掉，連硬幣也不見了，難道硬幣被燒熔化掉了？

魔術大解構

▲ Step 1：其實，表演者在信封的底部預先開了一個缺口，當硬幣放進去時就可從缺口「偷走」出來。

▲ Step 2：但在燈光的映照下硬幣仍在，又如何解釋呢？哈！簡單啦，事前在信封底部貼上一個與硬幣一樣大小的圓形卡紙即可。

▲ Step 3：真硬幣一早已漏進表演者的衣口裡，火燒著的只是一個「假硬幣」而已！

(05) 火柴盒偷天換日

　　表演者略施魔法，白色火柴盒裡面的硬幣無聲無色地移到囍字型火柴盒了！究竟表演者怎樣偷天換日的？

魔術表演步驟

▲ Step 1：表演者拿出兩個火柴盒，向觀眾展示一下，表示裡面並沒有甚麼機關！接著當眾把硬幣投進白色火柴盒裡。

▲ Step 2：表演者拿起白色火柴盒搖一搖，並唸起咒語來；放下白色火柴盒，拉出囍字型火柴盒的內盒，硬幣竟然從白色火柴盒移到這個囍字型火柴盒裡。

🔍 魔術大解構

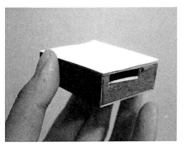

▲ Step 1：其實，表演者事先在白色火柴盒做了手腳！做法很簡單！預先在白色火柴盒的其中一邊內盒切開一個小洞，足夠一個硬幣漏出。向觀眾展示火柴盒時，做了手腳的一邊內盒已收進外盒裡，觀眾是不會看見的。當表演者把硬幣放進白色火柴盒，並上下搖動時，實則是要把硬幣從洞口漏走。

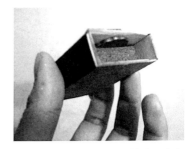

▲ Step 2：那麼，囍字型火柴盒裡面的硬幣又如何解釋呢？只要事先把一枚硬幣卡在外盒和內盒之間。

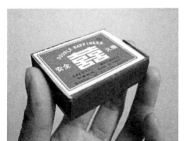

◀ Step 3：只要把火柴盒關起來，卡在外盒和內盒之間的硬幣就會跌進盒內，就是這麼簡單！

破壞紙幣

被刺破的紙幣如何能夠完整復原？讓我示範一下這個魔術啦！

魔術表演步驟

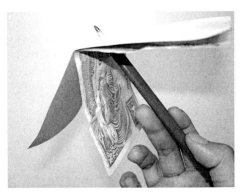

▲ Step 1：首先，準備一張一百元的鈔票，再剪裁一張與一百元鈔票一樣大小的紙張。把一百元鈔票與白紙重疊後對摺。用鉛筆將紙鈔和白紙刺穿。

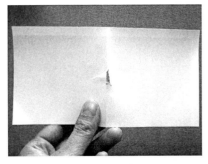
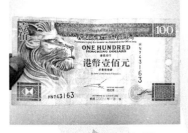

▲ Step 2：打開後白紙已破損，而一百元鈔票卻完整無損。

🔍 魔術大解構

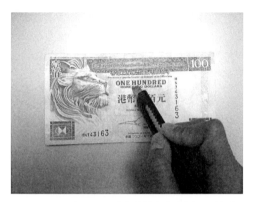

▲ Step 1：先用刀片在對摺處割出一條直線

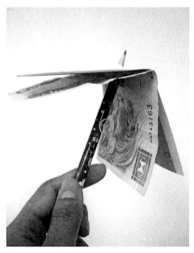

▲ Step 2：鉛筆先小心穿過紙幣再刺穿白紙即可。完成這個魔術後，表演者再攤開紙幣，觀眾是很難察覺紙幣中間被剪開了一小截的。

氣球飽滿

　　將氣球吹脹，嘴巴離開瓶口，氣球竟然沒有漏氣，還保持鼓脹！究竟怎樣做到的？

魔術表演步驟

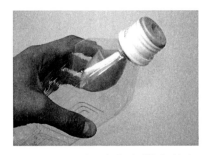

▲ Step 1：氣球塞入瓶內將氣球吹口套在瓶口

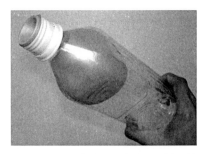

▲ Step 2：將氣球吹脹，嘴巴離開瓶口，氣球竟然沒有漏氣，還保持鼓脹！

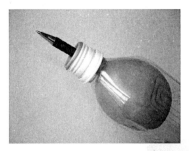

▲ Step 3：表演者可用鉛筆插入瓶口，證明瓶裡沒有堵塞物。

🔍 魔術大解構

▲ Step 1：在膠瓶上穿一個小孔

▲ Step 2：吹氣時放開小孔，吹脹後要按緊小孔，這樣就能使氣球保持鼓脹而不「漏氣」。

▲ Step 3：當你按住小孔的手指鬆開，氣球就會漏氣並縮小，這是與空氣壓力有關的魔術。

原子筆凌空飛起（1）

　　表演者左手提起一支筆，右手握著左手手腕發功，幾秒之後，左手的筆凌空飛起了！

☐ 魔術表演步驟

▲手上的筆竟然可以凌空飛起！

○ 魔術大解構

　　究竟為甚麼左手的筆凌空飛起了？右手握著左手手腕時看似在發功，其實是舉起食指固定原子筆，觀眾不知情的，還在嘀咕左手的筆為何凌空飛起呢！

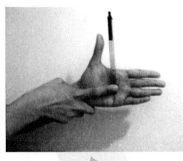

▲原來右手暗地裡舉起食指固定原子筆

(09) 原子筆凌空飛起 (2)

雙手十指接合，大拇指夾住筆，大拇指緩緩放開，筆不會掉落，還能左右移動呢！

🪄 魔術表演步驟

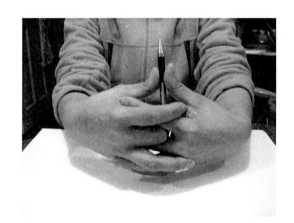

▲ Step 1：大拇指夾住筆

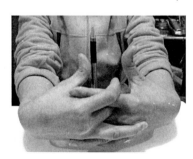

▲ Step 2：嘩！筆凌空向左右移動啊！

🔍 魔術大解構

　　將筆套夾在右手中指，雙手接合時中指不加入，藏於手掌內側左右移動，即可做出原子筆凌空移動的效果！

▲ Step 1：將筆套夾在右手中指

▲ Step 2：夾著原子筆的中指左右移動，就可做出原子筆凌空飛起的效果！

大拇指變長了（1）

舉起左手手掌，右手包著左手拇指，表演者略施魔法，變！左手的大拇指變長了！

🎩 魔術表演步驟

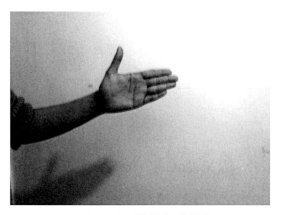

▲ Step 1：舉起左手手掌

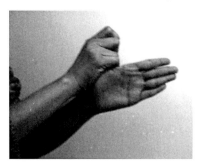

▲ Step 2：右手包著左手的拇指

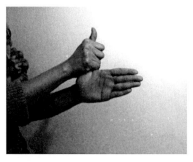

▲ Step 3：Ma Li Ma Li Hung！左手的大拇指變長了！

🔍 魔術大解構

　　為甚麼左手的大拇指變長了，原來是右手做了手腳！右手包著左手大拇指時，右手大拇指縮起，不要被觀眾看見；施完魔法後，右手大拇指立即伸出來，從觀眾的角度來看，就覺得左手的大拇指變長了！

▲ Step 1：右手大拇指縮起

▲ Step 2：右手大拇指伸出來時，就能做出左手大拇指變長的效果了！

大拇指變長了（2）

要大拇指立即變長，還有另一個方法。下面的表演者雙手握拳，上下疊著，變！下方的左手大拇指變長了，從上方的右手中凸了出來！

魔術表演步驟

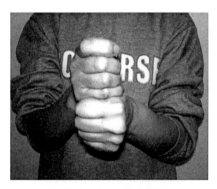

▲ Step 1：雙手握拳

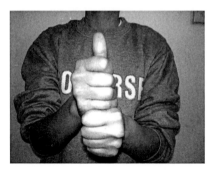

▲ Step 2：左手大拇指突然變長了！

⚲ 魔術大解構

　　為甚麼左手的大拇指變長了，原來是內有秘密！首先，左手握拳，大拇指則豎起，右手包著左手大拇指，右手大拇指先縮起，不要讓觀眾看見。

　　略施魔法後，右手大拇指立即舉起，即可做成左手大拇指變長的效果！

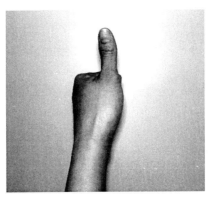

▲ Step 1：豎起左手的大拇指

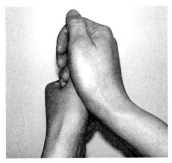

▲ Step 2：右手包著左手大拇指

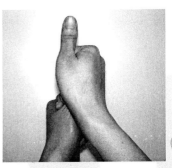

▲ Step 3：舉起右手大拇指，即可做成左手大拇指變長的效果！

 剪不斷的單張

表演者當著觀眾把一張宣傳單張放入信封，並一刀剪爛，但信內的宣傳單張竟然可以完好無缺，為甚麼？

魔術表演步驟

▲ Step 1：向觀眾展示一個信封，讓大家看清楚裡面是空的。

▲ Step 2：打開信封口，把宣傳單張放進裡面。

▲ Step 3：拿起剪刀，將信封從中間剪開。

▲ Step 4：作狀施法，向信封吹氣，把完好無缺的宣傳單張拿出來。

🔍 魔術大解構

▲ Step 1：先在信封背後中間位置剪開，表演時，把信件插入封口，並從剪開的縫口穿出

▲ Step 2：乘機將它彎摺到封口，用手捏住。因為信封面是朝向觀眾，這些手腳都是背著觀眾進行的，所以觀眾看不出來。

▲ Step 3：剪的時候，注意別剪到信件，只把空著的半個信封剪掉即可。

（13） 會走的乒乓球

乒乓球好像中了魔法一樣，自動在兩個紙筒裡滾來滾去！

魔術表演步驟

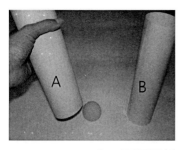

▲ Step 1：A 和 B 兩個圓紙筒放在桌上。先拿起 A 圓紙筒，有一個乒乓球在筒上，然後再用 A 圓紙筒蓋上乒乓球。

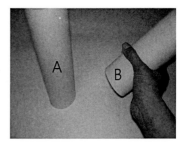

▲ Step 2：拿起 B 圓紙筒，筒下沒有乒乓球，把 B 圓紙筒蓋下。

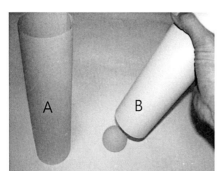

◀ Step 3：把 A 圓紙筒拿起，乒乓球不見了。再拿起 B 圓紙筒，乒乓球走到筒下了。

🔍 魔術大解構

　　把幼線的一端用膠水牢牢貼在乒乓球上，另一端繞成線環，分別套在兩手的拇指上。想乒乓球在圓筒上出現，把拇指按住頂部。想乒乓球消失，就把拇指按著圓筒的底部。

神奇的手帕

這塊手帕真神奇！把硬幣放上去，眨眼間就不見了！

魔術表演步驟

▲ Step 1：在手帕的中央放一枚硬幣

▲ Step 2：把手帕的一角向中央摺

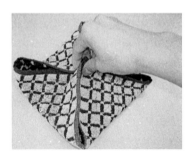

▲ Step 3：將其餘三個角都向中央摺，接著，用手指將四個角提起。

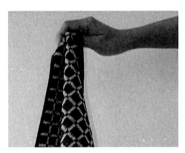

▲ Step 4：將手帕一揚，硬幣不見了！

🔍 魔術大解構

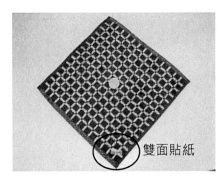

雙面貼紙

◀ Step 1：事先把雙面貼紙黏在手帕的一角。請一位觀眾放一枚硬幣在手帕的中央。

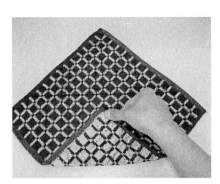

◀ Step 2：抓起黏有雙面膠的一角，折起來蓋住硬幣，並秘密地把雙面膠放在硬幣之上。

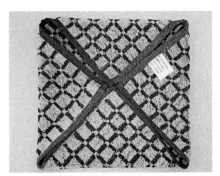

◀ Step 3：把手帕剩下的三個角順序折起，蓋住硬幣。

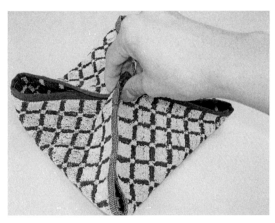

▲ Step 4：把兩手抓著手帕的邊緣，直到抓住黏著硬幣的角為止。

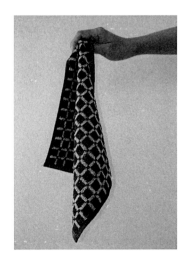

▲ Step 5：用力把手帕展開，硬幣憑空消失了。

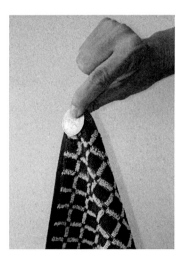

▲ Step 6：其實，硬幣並沒有消失，只是給大拇指蓋著。

長了腳的鑰匙

明明看見右手把鑰匙交到左手，但張開左手，甚麼也不見，右手也沒有，那麼，鑰匙飛到哪裡去？

魔術表演步驟

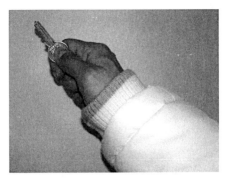

▲ Step 1：右手把鑰匙交給左手，但頃刻間，張開左手，空無一物。

▲ Step 2：張開右手，右手也不見鑰匙的蹤影。

魔術大解構

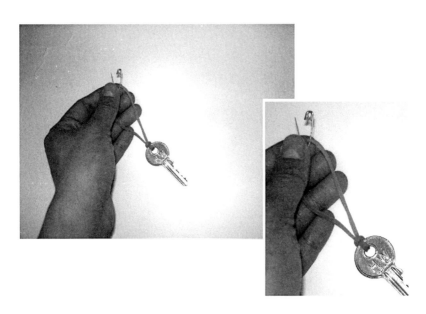

Step 1：在橡筋的一端綁上鑰匙，另一端則綁住扣針。

Step 2：把扣針固定在衣袖靠近肩膀處，使鑰匙垂掛在衣袖內。

Step 3：用衣袖蓋住橡筋，把鑰匙握在右手手掌。

Step 4：假裝把鑰匙放在左手，並迅速把手掌合起來，事實上，鑰匙已經彈回右手的衣袖內。

Step 5：展示空無一物的右手，然後慢慢張開緊閉的左手。鑰匙已經消失了。

(16) 不倒的木筷子

木筷子竟然可以反地心吸力，凌空浮在一根指頭上！？

魔術表演步驟

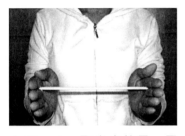

▲ Step 1：取出木筷子，用拇指和食指把筷子夾穩。

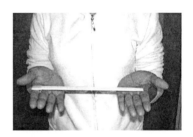

▲ Step 2：把拇指張開

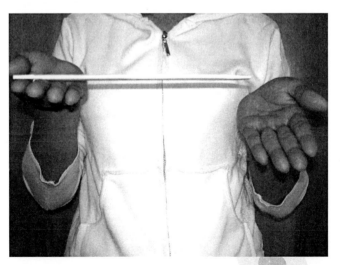

▲ Step 3：「1！2！3！」把右手拿開，木筷子竟然沒有掉下來！

魔術大解構

▲ Step 1：先用剅刀在木筷子的頂端向內削 1cm 的深度。

▲ Step 2：頂端的小塊向前折彎

▲ Step 3：左手拿起木筷子時，食指和中指悄悄夾著木筷子折起的部分。

(17) 蒸發了的水

把水倒進花瓶裡，倒轉花瓶，卻一滴水也沒有漏出來，為甚麼呢？

魔術表演步驟

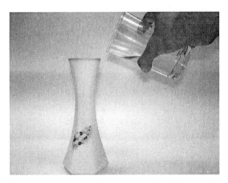

▲ Step 1：把水倒進小花瓶，約三湯匙就足夠。然後，對著花瓶唸咒語。

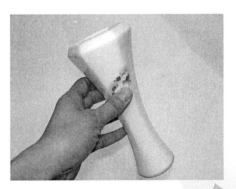

▲ Step 2：咒語完畢，把小花瓶倒轉，奇怪的現象出現了，花瓶裡一滴水也沒有流出來！

🔍 魔術大解構

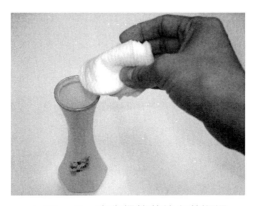

▲ Step 1：事先把棉花放在花瓶裡

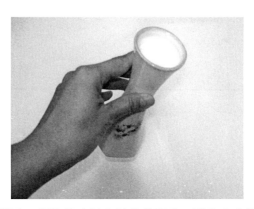

▲ Step 2：那麼，倒進的水就會被棉花吸收。即使大家把花瓶倒轉，水也不會流出來。

 聽話的紙條

這張顏色紙真聽話，叫它彎腰就彎腰，要它挺直就挺直，其實，你都做得到！

魔術表演步驟

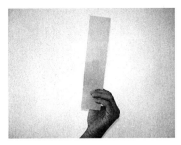

◀ Step 1：左手拿著長條形的顏色紙。向紙條說：「你要聽聽話話，我要你伸直就伸直，要你彎身就彎身！知道嗎？」

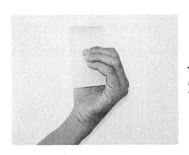

◀ Step 2：說一聲「向後彎」，紙條竟然聽聽話話向後彎。

◀ Step 3：說一聲「乖！現在伸直條腰啦！」，紙條也是聽聽話話地挺直了。

🔍 魔術大解構

▲ Step 1：把紙條貼在顏色紙條後面，不要讓觀眾看見。

▲ Step 2：用拇指把紙條向下拉，顏色紙條就會向後彎。

▲ Step 3：用拇指向上移，顏色紙條就會回復原狀。

紙變火柴

把一張普通的白紙扭成紙團後，只要唸唸咒語，紙團不翼而飛，卻換來了一盒火柴！

魔術表演步驟

▲ Step 1：表演者右手從口袋裡取出一塊手帕和一張 A4 的白紙放在桌上，然後再拿出一支鋼筆，隨手在紙上寫字。

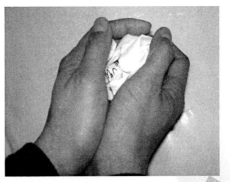

▲ Step 2：接著，表演者將白紙拿起，正面向前，讓觀眾看清楚紙上面的字。待觀眾看清楚後，將白紙扭成一個紙團。

◀Step 3：之後，右手從桌上拿起手帕，抖動幾下，便用手帕把左手上的紙團蓋住。

◀Step 4：請一位觀眾在手帕上吹口氣

◀Step 5：右手將手帕揭去，奇怪！原來的紙團竟變成了一盒火柴了！

🔍 魔術大解構

▲ Step 1：當表演者的右手伸入口袋裡取筆時，迅速地在口袋裡把火柴夾在右手心裡，筆和火柴一起從口袋裡取出來。做這動作時，右手背向觀眾，這樣右手夾著的火柴，對面的觀眾就看不見了。

▲ Step 2：右手用筆寫字時，手心裡仍藏著火柴。

▲ Step 3：兩手配合將紙扭成一紙團，邊扭邊將火柴遮擋在紙團後面。

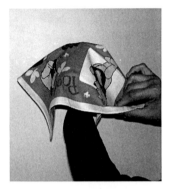

◀Step 4：把紙團交到左手握著，握紙團時，紙團在上，火柴在下，觀眾無法看出來。觀眾還以為表演者手握著的只是一個紙團。

◀Step 5：從桌上拿起手帕，將左手握著的紙團蓋住。

◀Step 6：請一位觀眾在手帕上吹口氣，吹完氣後，表演者右手馬上隔帕把紙團捏住一起揭開，紙團被手帕帶走，而左手上的火柴便露出來。

小貼士：

從口袋裡取出鋼筆時，右手心裡夾著一盒火柴，接著又要做寫字的動作。這個魔術對初學者來說，是有難度的。但只要平時多練習，練習多了，就會習慣成自然的。

表演這套魔術時，不宜讓觀眾圍觀，讓觀眾站在對面或坐在桌子前面最好。

(20) 不破的氣球

表演者在觀眾面前用一根金屬針穿刺氣球，但氣球竟然沒有爆破！氣球怎麼會戳不破呢？

魔術表演步驟

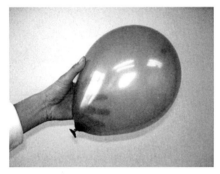

▲ Step 1：吹脹一個氣球

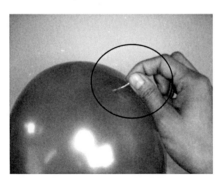

▲ Step 2：當著觀眾豎起一支針，直插入氣球內，觀眾還以為會聽到「砰」一聲爆破聲，但竟然發現氣球並沒有爆破，仍是完好無缺！

魔術大解構

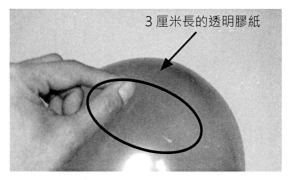

3 厘米長的透明膠紙

▲ Step 1：表演者事先將充足氣的氣球稍為放掉一點氣，然後在氣球上貼一條 3 厘米長的透明膠紙。

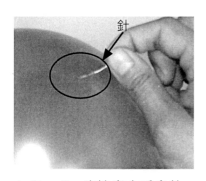

針

▲ Step 2：表演者右手拿針，向貼有膠紙的位置直插入去，膠紙能使「傷口」不再擴大，氣球內氣體洩漏的速度會變得緩慢，因此，氣球沒有即時爆破。

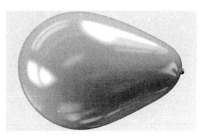

▲ Step 3：接著，表演者抽出金屬針，輕輕彈一下氣球，讓它在空中飄浮一會，使觀眾看到它「安然無恙」。然後，把針插入氣球時，只聽到「啪」一聲，氣球爆破了。因為表演者這次不是從膠紙處插入的。

　　把氣球刺破的步驟十分重要，由於氣球有了「傷口」，氣體會慢慢跑出來，氣球會越變越小，所以必須讓它炸掉以毀滅證據。

(21) 手機入氣球

硬幣可以破球而入，連大大部手機都可以越過氣球表面，闖進氣球裡？

魔術表演步驟

▲ Step 1：表演者吹脹氣球

▲ Step 2：表演者用力把手機壓向氣球

▲ Step 3：表演者一邊將氣球放氣，一邊用力把手機壓向氣球。

◀Step 4：手機已成功走進氣球裡！

○ 魔術大解構

▲ Step 1：看似手機破球而入

▲ Step 2：反過另一面，大家見到穿崩位了：其實，手機根本沒有穿入，只是氣球的表層包著手機，令你誤以為手機破球入而已。表演者要用手掌遮擋著穿崩的位置，別給觀眾看見。

▲ Step 3：為了增加此魔術的神奇效果，表演者可以用剪刀把氣球剪破，把「裡面」的手機取出來。

 # 氣球破了又還原

明明已把氣球戳破了，表演者略施魔法，竟可利用氣球碎片吹出一個新的氣球來！

魔術表演步驟

▲ Step 1：吹脹一個氣球

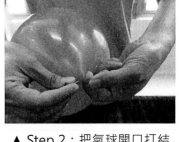

▲ Step 2：把氣球開口打結

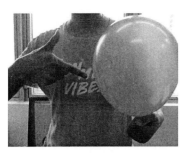

▲ Step 3：表演者向觀眾展示這個普通的氣球

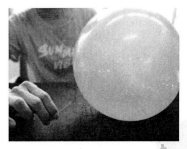

▲ Step 4：表演者拿起一根針，在觀眾面前刺破氣球。

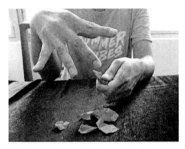
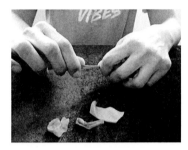

▲ Step 5：氣球被刺破後，只留下一塊塊碎片。表演者拿起碎片，再用力拉扯，務求把碎片拉扯得更碎。

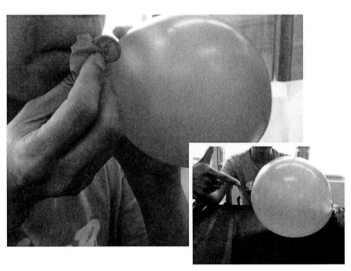

▲ Step 6：表演者拾起桌上被拉扯到稀巴爛的氣球碎片，往嘴巴吹氣，隔一會兒，奇蹟出現了：表演者成功用碎片吹出一個新的氣球來！

🔍 魔術大解構

▲ Step 1：吹脹一個球，表演者把氣球打結時，悄悄將另一個氣球塞入打結的口裡。

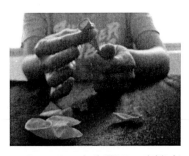

▲ Step 2：在步驟 5，表演者表面上是把氣球碎片再撕碎一點，實情是要把預先藏好的氣球找出來。

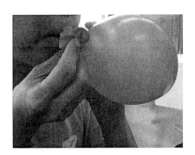

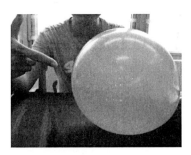

▲ Step 3：把碎片和完好的氣球靠向嘴邊，觀眾以為全是碎片，不知原來內有乾坤。表演者在碎片中把完整氣球拉出頭來，吹脹起來即可。

(23) 一目十行，過目不忘

觀眾遞一本雜誌給表演者，表演者只揭兩三下，就表示已記熟整本雜誌的內容。觀眾難以置信，於是說出某一頁，表演者果然過目不忘，正確說出該頁的內容。

🎩 魔術表演步驟

▲ Step 1：觀眾把一本雜誌遞給表演者

▲ Step 2：表演者快速查看

▲ Step 3：表演者蓋上書本，表示已記熟。

6953

▲ Step 4：觀眾用筆任意寫出一個四位數，例如「6953」。

把「6953」重新排列成一個新的四位數，例如「3569」。用「6953」-「3569」，得出「3384」。把「3384」四個數目字加起來，得出 18（3+3+8+4）。

此時，觀眾要求表演者說出 P.18 的書本內容，表演者果然正確地說出。

🔍 魔術大解構

表演者不用記下全本書的所有內容，只要暗記下 P.9、18、27 等 9 的倍數頁的內容就可以了。原因是任何一個四位數，減去其重新排列後的新四位數，把數值的四個數字相加，總和一定是 9 的倍數。

▲ Step 1：表演者要翻去 9 的倍數的頁碼，記熟當中的內容，例如 P.9。

▲ Step 2：例如 P.18

◀ Step 3：例如 P.27

(24) 繩結失了蹤

繩子的正中央打了一個牢牢的結，但表演者一拉繩子，原本牢固的繩結，竟然一瞬間就解開了！

魔術表演步驟

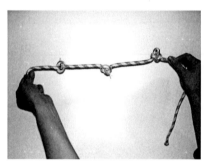

◀Step 1：將手上的繩子拿給觀眾看，證明繩子沒有機關。當著觀眾面前在繩子的中間部分打三個牢牢的結。

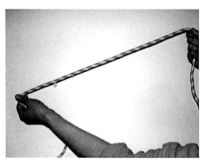

◀Step 2：表演者將繩子的兩端用力一拉，剛才的結就無端解開了！

🔍 魔術大解構

其實這是一個假結，並非真正的結！做法如下：

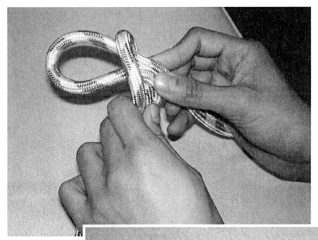

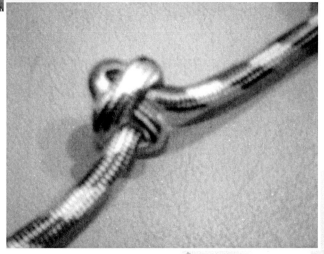

(25) 失蹤的筷子

拿著筷子的手蓋上手巾後，除去時，筷子失蹤了。

🎩 魔術表演步驟

▲ Step 1：表演者展示手中的筷子

▲ Step 2：蓋上手巾（不透明的）

◀ Step 3：除去手巾時，垂直握著的筷子失蹤了。

魔術大解構

▲ Step 1：筷子的一端 困綁著橡筋，橡筋通過 袖子固定在手肘裡面。

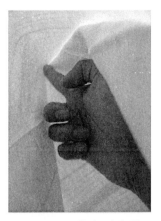

▲ Step 2：蓋上手巾後， 豎起食指，放鬆筷子， 使橡筋把筷子拉入袖內。

▲ Step 3：食指在手巾 下伸直時，觀眾看它就 像筷子豎著一樣，決不 會想到筷子早已滑進袖 口裡。

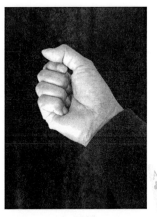

▲ Step 4：除去手巾時， 食指立刻收入拳頭裡， 做出筷子消失了的假象。

(26) 火柴跳舞

火柴竟然自動起舞，真的是掩不住心裡的驚訝！

魔術表演步驟

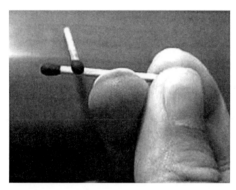

▲ Step 1：表演者單手拿著兩根火柴枝

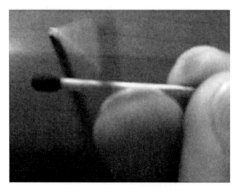

▲ Step 2：表演者手指沒有郁動，橫向的火柴枝也靜靜地躺著，但豎立的火柴枝卻不斷在彈跳，真是不可思議！

🔍 魔術大解構

　　由於右手中指只是輕輕摩擦火柴的稜角，動作太微細，觀眾不會看出異樣，他們只看到豎立的火柴舞起來。

▲ Step 1：手指拿火柴枝時，右手拇指和食指必須捏緊火柴枝，並讓它和中指呈垂直的九十度角。中指指甲的接觸面必須是火柴枝的稜角。

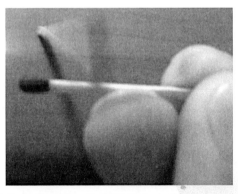

▲ Step 2：中指在移動時，必須緊靠在火柴枝的稜角上移動才能有足夠的力量，在摩擦的過程中，才能產生較大的摩擦力而引發火柴振動，讓另一支火柴枝跳動甚至後空翻。

神秘出現的硬幣

空空的火柴盒竟然自己生出一枚硬幣！

魔術表演步驟

▲ Step 1：表演者打開火柴盒，證明裡面甚麼都沒有。

▲ Step 2：表演者把火柴盒關起來

▲ Step 3：表演者再打開，火柴盒裡竟然有一枚硬幣。

🔍 魔術大解構

▲ Step 1：按上圖這樣插入硬幣

▲ Step 2：把硬幣收藏好，觀眾不會知道硬幣早已藏在盒內。

▲ Step 3：表演者合上火柴蓋時，硬幣就會掉入到火柴盒內。

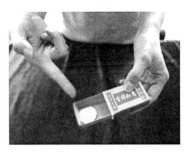

▲ Step 4：表演者再次打開火柴盒，硬幣出現了！

(28) 火柴盒成功逃脫

繩子吊起了一個火柴盒，略施魔法後火柴盒穿繩而出。

🎩 魔術表演步驟

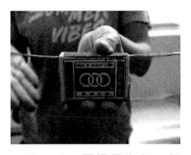

▲ Step 1：用繩子串起一個火柴盒

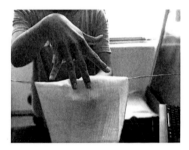

▲ Step 2：用手巾蓋著，表演者開始唸咒語，施展魔法。

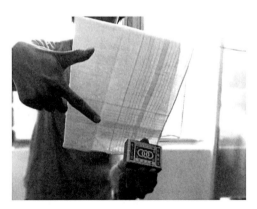

▲ Step 3：火柴盒竟然穿繩而出！

🔍 魔術大解構

▲ Step 1：表演者預早把火柴盒剪開，如上圖的效果。

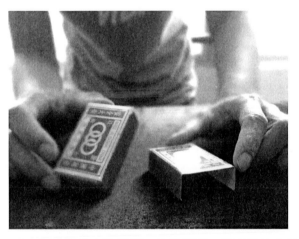

▲ Step 2：把火柴盒去除底部，另外準備一個完好的火柴盒。

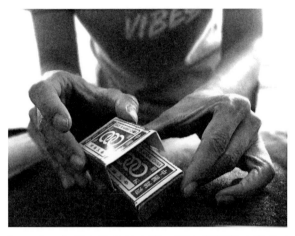

▲ Step 3：拿起火柴盒的上蓋，蓋在完好的火柴盒上。

▲ Step 4：繩子只穿入做了手腳的火柴蓋裡，表演時，手指按實火柴盒，別讓觀眾看出機關所在。

▲ Step 5：表演者假意施展魔法，左手伸入手巾裡，把只有上蓋的火柴盒和完好的火柴盒一齊帶走。

絕不倒下的火柴枝

一盒滿滿的火柴枝，盒面向下傾倒，但裡面的火柴卻沒有掉下，為甚麼？

魔術表演步驟

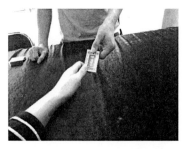

▲ Step 1：表演者向觀眾展示一盒火柴

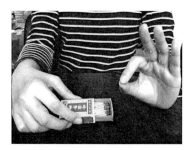

▲ Step 2：觀眾檢查火柴盒，確認火柴盒沒有虛假。

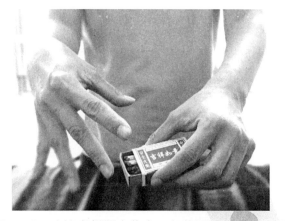

▲ Step 3：表演者打開火柴盒，向著裡面唸一些咒語。

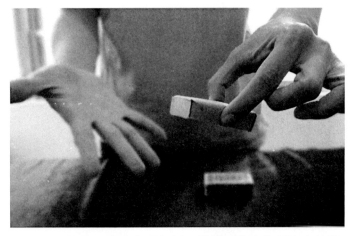

▲ Step 4：接著，盒面向下傾倒，但裡面的火柴卻沒有掉下。

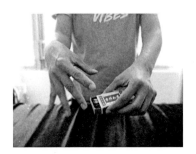

▲ Step 5：表演者又向火柴盒裡面唸一些咒語。

▲ Step 6：盒面向下傾倒，裡面的火柴枝全部掉下來。

🔍 魔術大解構

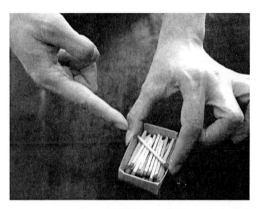

▲ Step 1：這確實是普通的火柴盒，沒有虛假。

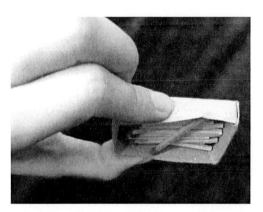

▲ Step 2：在「魔術表演步驟」的 Step 3，表演者打開火柴盒，表面上是唸咒，實情是悄悄地用手指頭把其中一根火柴橫向擺放，把其他火柴枝壓在其下。火柴枝當然不會掉下，不知情的觀眾自然嘖嘖稱奇。

▲ Step 3：接著，表演者再次假意向火柴盒唸咒。

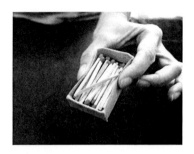

▲ Step 4：在「魔術表演步驟」的 Step 6，表演者用力擠壓火柴盒左右盒邊，令橫向撐著左右盒邊的火柴枝鬆開。

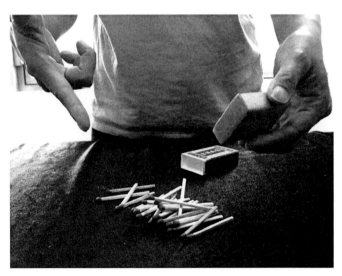

▲ Step 5：沒有火柴枝撐著，火柴當然全部掉下了！

(30) 瞬間水變冰

將水冰入冰箱的冷凍庫裡約 2 個小時左右，拿出來後，用力搖晃一下，從瓶外就立刻可以發現結冰現象。

魔術表演步驟

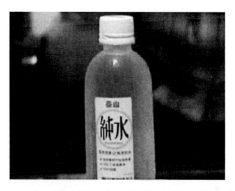

▲ Step 1：把一瓶水放入雪櫃冷凍 2 個小時多

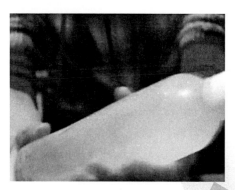

▲ Step 2：在輕輕地拿出來後，用力搖晃一下，這瓶水已結冰了，變成一條冰條了！

魔術大解構

　　水的三態分為固態、液態、氣態，當液態要轉為固態，必須讓溫度低於水的冰點，當溫度低於 0℃就能使水結成冰。

　　當瓶裝水在經過冷凍 2 個小時多的過程後，劇烈的搖晃，瓶內的水分子碰撞，水分子跟水分子之間的吸引力使得溫度驟降到冰點以下，形成「瞬間結冰」的一個現象。

　　當表演者在變魔術的時候，除了手法的速度要快，讓觀眾無法察覺破綻之外，同時也結合了科學原理的現象，藉由快速的手法以及科學的原理，混淆觀眾。

(31) 一秒水變冰塊

在觀眾面前把水倒入杯子裡，但從杯子倒出來的，卻是冰塊！

📦 魔術表演步驟

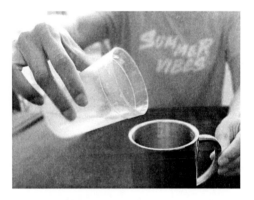

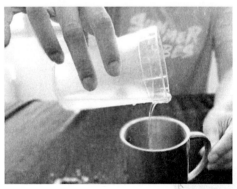

▲ Step 1：把水倒入魔法杯子裡

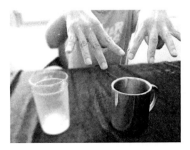

▲ Step 2：表演者略施魔法後，魔法杯子倒出來的，卻是冰塊！

🔍 魔術大解構

▲ Step 1：預先把海綿放進魔法杯子裡

▲ Step 2：海綿上放冰塊。倒水入去時，海綿把水吸走；倒出來時，冰塊就會滾出來。

(32) 會浮的杯

杯子浮起來，這個把戲沒有難度，連小朋友都會做！

魔術表演步驟

▲ Step 1：表演者雙手拿著杯子

▲ Step 2：突然，表演者左手鬆開，杯子卻沒有掉下。

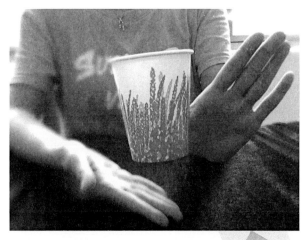

▲ Step 3：轉眼間，表演者右手鬆開，杯子也沒有掉下。

🔍 魔術大解構

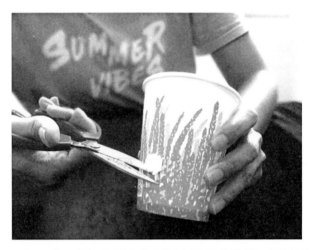

▲ Step 1：表演者預先在杯子中間部分剪開一個缺口

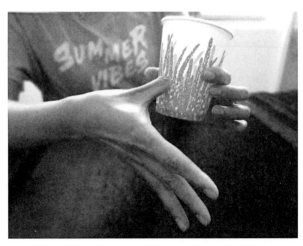

▲ Step 2：表演者拇指插入洞口，其餘手指加以配合，假裝紙杯在飄浮。

繩子穿越手指

繩子竟能穿透手指，但手指毫無損傷！

魔術表演步驟

▲ Step 1：表演者手裡有一根繩子

▲ Step 2：表演者把繩子的兩頭都從中指兩側穿過來，如上圖。

▲ Step 3：用力向外扯

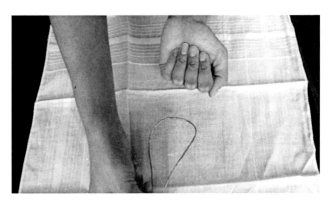

▲ Step 4：繩子竟然穿過中指，走了出來！

魔術大解構

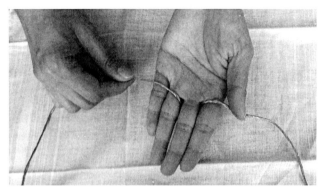

▲ Step 1：表演者預先已把繩子穿入中指，如上圖這個位置。

▲ Step 2：到了 Step 2，觀眾只見到表演者把繩子兩頭從中指第一
關節位穿出來，但觀眾並不知道您做了手腳。

▲ Step 3：只要一拉繩子，整條繩子就鬆脫了出來。

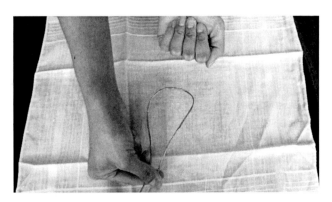

▲ Step 4：觀眾見到繩子穿指而過，無不驚嘆！

吸氣大法

把杯口倒轉，仍能把汽球緊緊吸著不放，很神奇吧！不信的話玩玩看吧！

魔術表演步驟

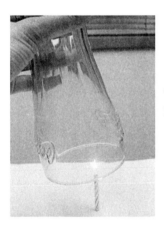

◀Step 1：點燃蠟燭，將玻璃杯口放置在燭焰正上方，收集熱氣約 10 秒。

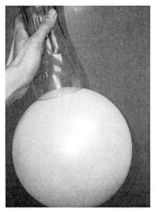

◀Step 2：將玻璃杯口貼在氣球上方，發現氣球被吸起來了。

魔術大解構

　　空氣很容易熱脹冷縮，空氣冷卻後體積縮小，瓶內壓力小於大氣壓力，於是造成氣球的一部份被吸進杯子裡。

　　注意：玻璃杯才能做到這個魔法效果，如果改用膠杯，這個魔法就會失靈！

橙子煙花

想在家裡看煙花嗎？只要用橙皮對著燭火一擠，就可以製造出美麗的火花啦！

魔術表演步驟

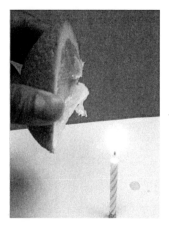

◀Step 1：用力擠壓橙子

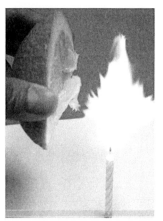

◀Step 2：讓橙的汁液噴向燭焰，便可產生出美麗的火花。

🔍 魔術大解構

因為橙皮在擠壓時所噴出來的汁液，含有植物性油脂，所以能燃燒。

注意：要用新鮮的橙，不要用乾澀無汁的橙，否則，汁液不容易擠出，效果會比較差。另外，由於遊戲涉及火焰，要格外注意安全，家長最好陪同孩子一起做，同時指導孩子使用火焰的安全事項。

 # 數字變！變！變！

是眼花？還是魔術效果？明明是「88」，眨眼間卻變了「37」，數字話變就變！

魔術表演步驟

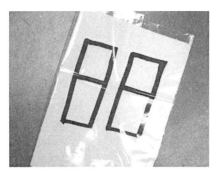

▲ Step 1：先在紙上用水筆寫上數字「88」（如同電子鐘形狀的數字），然後裝進透明膠袋中。

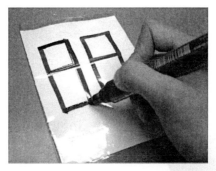

▲ Step 2：再於膠袋外面，按照「88」的筆劃軌跡用油性筆描出「37」，注意：描繪完成後，從外面看起來還是 88 的樣子。

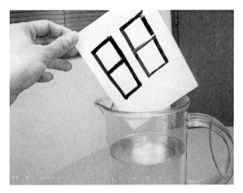

▲ Step 3：完成後略為傾斜的放進盛滿水的杯子裡。

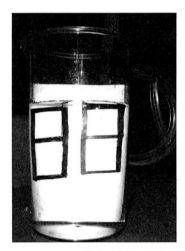

▲ Step 4：魔術效果已經發生了！咦，由杯子的前面看，是「88」！

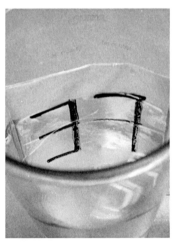

▲ Step 5：由上往下看數字，「88」不見了，看到的是「37」。

🔍 魔術大解構

　　紙張上的數字和膠袋上的數字，在水中進入空氣的光線角度略有差異。在上方觀察時，由於膠袋的影像由水進入空氣時，角度較小（圖的 A 位置），因此可以折射進入空氣；反之紙張上的影像角度較大，而反射回水中（圖的 B 位置），因此只看到膠袋上的數字。

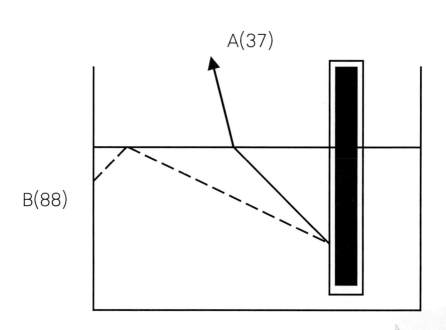

（37） 水的魔力

　　把鉛筆插入裝水的塑膠袋裡，鉛筆不拔出，水也不會流出。神奇吧！
一起來試試吧！

魔術表演步驟

▲ Step 1：用膠袋裝水半滿，將袋口用橡皮筋綁緊。

▲ Step 2：再以鉛筆插入（快慢皆可）膠袋中，水竟然不會流出來。

魔術大解構

當鉛筆被插入裝水的膠袋裡，鉛筆和膠袋之間會磨擦生熱，使鉛筆周圍的膠袋洞口緊縮，水自然不易流出來。

把鉛筆插入膠袋時不論是慢慢插入還是快速插入，都會有相同的奇妙效果。鉛筆可換成原子筆或其他筆類，但筆桿不要太粗，太粗的筆會令水流出來，遊戲失敗收場。

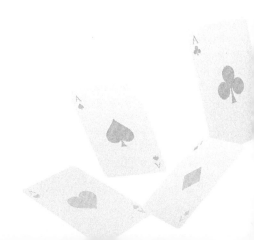

(38) 會打結的水

水都會打結？有冇搞錯？一點也沒錯！你想水分開兩條流出來又得，打結變成一條流出來亦得！

🎩 魔術表演步驟

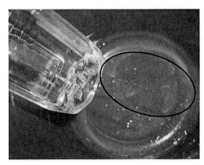

◀Step 1：取一個方型底的膠水樽，用小鐵釘在距離瓶底約 1 厘米處挖兩個小孔，兩個小孔相距 5 毫米。膠樽裝滿水，水會從小孔流出，成為兩股水流。

◀Step 2：用手輕輕畫過兩個小孔，兩股水流會合成一股水流！

🔍 魔術大解構

水是由許多小到看不見的水粒子（水分子）聚集而成的，每個水粒子間都存在一個力量互相吸引。當水流分別流出時，因兩股水流距離太遠，兩股水流的水粒子無法互拉。當手指輕輕畫過小孔時，水流到手指上使水粒子的距離夠近，可以彼此互拉，而使兩股水流打結。

(39) 無字天書

明明只是白紙一張，但用火烘一下，文字全部現形，真有趣！

🎩 魔術表演步驟

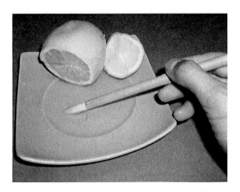

▲ Step 1：將檸檬切開擠出汁液，用毛筆點上檸檬汁。

▲ Step 2：用棉花棒沾上檸檬汁，在白紙上寫字，紙乾後，所寫的字就隱了形，「無字的信」就完成了。

▲ Step 3：把紙拿到燈泡或火附近烤一烤，字就會顯現出來。記住，
烤紙時要快速來回移動，不要把整封信都燒掉。

🔍 魔術大解構

　　檸檬汁在紙上書寫後放於火上烤，會使檸檬汁中的碳產生化學變化，
進而變色，形成白紙上出現文字的現象。

(40) 誰是大力士？

　　誰是地球上的大力士呢？大象？鯨魚？非也！空氣也是大力士啊！讓我們一起來看看空氣的力氣有多大呢！

🎩 魔術表演步驟

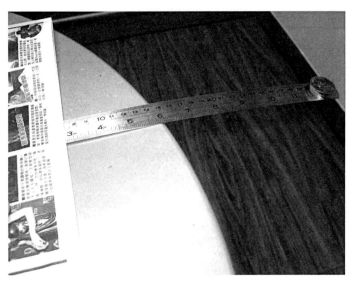

▲ Step 1：先將一把長尺放在桌邊，再將一張報紙壓在尺上面，並把報紙壓平，將縫隙中的空氣盡量壓出。

▲ Step 2：把一個一元硬幣放到尺的末端，接著增加一元硬幣的數量，直到尺掉下來為止。你會發現一張薄薄的報紙，竟可承受十個硬幣的重量！真不可思議！

🔍 魔術大解構

空氣無處不在，如果把一張攤開的報紙緊貼在桌面，沒有任何縫隙的話，這張報紙上大約有相當重的大氣壓力壓著，足夠掛起重物而不容易掉落。但當有空氣進入縫隙之後，尺就比較容易掉落。

如果報紙有褶皺就很難將空氣完全擠出，建議使用報紙平整的部份來進行遊戲。或可將報紙稍微沾濕貼緊桌面，這樣效果會更好呢！

⟨41⟩ 心靈相通

觀眾把數字寫在紙裡，放入信封，別讓表演者看見；但表演者仍是快而準地說出觀眾所寫的數字！

🎩 魔術表演步驟

表演者把 5 張信紙裝進 5 個普通的信封裡，分發給 5 位觀眾。讓每人把心中想到的數字寫在信紙上，再裝入信封。表演者把信封收回疊起放在桌上，隨即拿起一個信封，即可猜出信封內信紙上所寫的數目字。

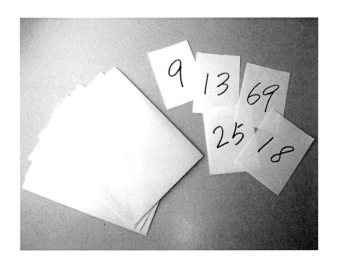

🔍 魔術大解構

　　表演者收完信封後，把事前約定好的「媒」的信封放在最下邊，表演者第一次拿起的信封是下一個要猜的人，猜的卻是約定者寫的內容。猜對後，即打開信封觀看，牢記你剛才看到的數字，再拿起第二個人的信封，猜答剛看過的第一個人寫的數字，就這樣依次類推，猜到底（下圖為示範圖）。

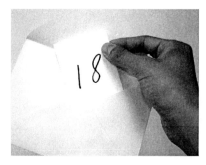

◀ Step 1：預先安排一個「媒」，隨便叫一個數字，「媒」作驚訝狀地大叫「你猜對了！」表演者翻開第一個信封看數字，好像在核實答案，其實在看第一位觀眾所寫下的數字。

◀ Step 2：叫出「18」，第一位觀眾表示你猜中了！你翻開第二個信封核實答案，真正目的是看下一位觀眾的數字。

◀ Step 3：叫出「13」，第二位觀眾表示你猜中了！你翻開第三個信封核實答案，真正目的是看下一位觀眾的數字。

◀ Step 4：叫出「25」，第三位觀眾表示你猜中了！你翻開第四個信封核實答案，真正目的是看下一位觀眾的數字。

◀ Step 5：叫出「9」，第四位觀眾表示你猜中了！

(42) 直立的手巾

右手空空如也，用毛帕蓋著右手，左手提起毛帕，提到某個高度時鬆開手，毛帕竟然沒有墮下，還筆直地懸在空中！

魔術表演步驟

▶ 手帕竟然筆直地懸在空中！

魔術大解構

　　預先把卷尺收藏在袖口裡，別讓人看見！注意：不要買太大的卷尺，小型輕巧的較適合。

◀ Step 1：把手帕蓋在手上時，悄悄地將卷尺從袖口滑出。

◀ Step 2：左手拉起毛帕時，口中唸著咒語，實則是用指頭拉出卷尺，當拉到合適的高度時，左手鬆開，而毛帕因有卷尺頂著而不致墜下。不知情的觀眾看著，還在嘖嘖稱奇呢！

遠距離心靈感應

你相信用念力可以遠距離傳送資訊嗎？以下是一個很精彩的表演，筆者將整個過程用對話方式寫出來，你看完後一定覺得很不可思議。你有興趣試一下嗎？

魔術表演步驟

首先，表演者請一位觀眾出來，然後兩人你眼望我眼。

表演者：你在心裡想一個兩個位的數字，然後告訴我。

觀　眾：要告訴你啊？？

表演者：對！

觀　眾：43

表演者：好！我喜歡這個數字。

　　　　（接著，表演者拿出手機，遞給觀眾看）

表演者：請你在電話簿裡隨便選一個名字。

觀　眾：（翻了幾十個）就這個吧——Candy。

表演者：（拿回手機）好，現在，我要把這個現場你說的「43」用精神力發給 Candy。請你保持安靜。

　　　　（表演者閉目十秒鐘）

表演者：現在我打電話給他。（表演者真的撥給 Candy）

表演者：（片刻沈默）「喂，Candy 嗎？很久沒見面！剛才接到我用念力發出的信號嗎？對！我正在變魔術。好，Candy，請你告訴

我這位觀眾你接收到甚麼數字。」

Candy：呵呵，是 43 嗎？

觀　眾：......(非常驚訝)

魔術大解構

首先，表演這個魔術之前，要作如下的準備：

1. 準備一個手機

2. 一位帶手機的助手

好啦！只要按著以下 Step，你也可以遠距離心靈感應呢！

Step1. 把自己手機電話簿的所有電話備份在穩妥的地方。

Step2. 只留下男性或只留下女性的名字（視助手性別而定）。

Step3. 把所有名字的電話號碼換成助手的手機號碼。

Step4. 打電話給助手時要側向對觀眾，觀眾在左面就要用右手拿手機，反之亦然。

Step5. 電話接通之後不要說話，用食指指甲輕叩手機外殼。

與助手作如下約定：第一組響聲代表十位數字，第二組響聲代表個位數字。

比如 43：篤篤篤篤——篤篤篤。

助手聽懂了暗號後就知道觀眾所叫出的數字了！

湯匙漂浮

吃飯時桌上的餐具如叉子、餐巾、小麵包一樣可以神奇飄浮！究竟點解？

魔術表演步驟

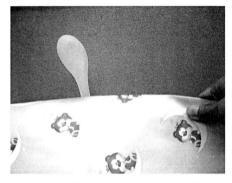

▲湯匙在布後面凌空飛起，究竟點解？

魔術大解構

秘密就是這對一次性的木筷子！不要拆開這對木筷子，用其前端夾實湯匙，右手拇指拉著毛巾，食指和中指就在毛巾背後操控著木筷子，就可以做出湯匙凌空浮起的現象。

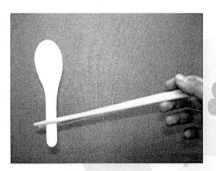

▲用木筷子的前端夾實湯匙

(45) 一早已預測中了

表演者好像懂讀心術一樣，看穿觀眾的心思。

魔術表演步驟

桌子上放著一張紙和一支鉛筆。表演者走到桌子前，將衣服口袋翻出來給觀眾看，證明口袋裡沒有任何東西，然後再將口袋翻回去 (圖 1-2)。

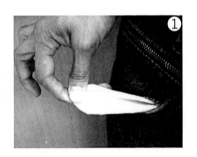

表演者拿起鉛筆在紙上寫了一個數字，寫好後，將紙條裝進了衣服口袋裡。

表演者說：「你現在隨便說一個數字，你說的這個數字我早已預測出來了，就寫在了剛才那個紙條上。」

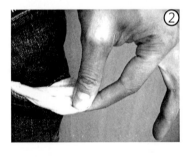

觀眾報出了一個數字後，表演者從口袋裡掏出了那個紙條，讓觀眾看上面寫的數字，果然中了 (圖 3)！

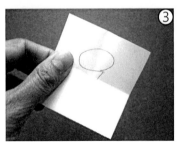

魔術大解構

◀ Step 1：表演者事先在桌子的一角上放一個長約 1 厘米的鉛筆芯，當表演者拿起鉛筆在紙上寫數字時，要假裝在寫，其實甚麼都沒有寫下。

◀ Step 2：「寫」好後將紙條裝在口袋裡。當觀眾報出一個數字時，表演者偷偷拿起桌子上的鉛筆芯。然後伸進口袋，用鉛筆芯快速地在紙條上寫出觀眾所報出的數字。這時表演者掏出紙條讓觀眾看，他們一定會感到不可思議。

小貼士

為方便你寫起來方便，可限定觀眾所報的數字介乎在 0 到 9 之間。

(46) 耳朵識字

表演者不用眼看，用耳朵也能聽出你心中的答案！

魔術表演步驟

每位觀眾獲分派一張白紙，表演者請他們各人在紙上寫上一件東西，並說：「我不用眼睛看，用耳朵就可以聽出你們寫了甚麼字。」

接著，由助手收集觀眾們的紙條。表演者拿起一個折疊過的紙條放在耳邊聽了一會兒，說：「這個紙條上寫了兩個字，是『蘋果』！」這時，有觀眾舉手示意表演者猜中了！表演者一個又一個地用耳朵去聽，竟然，觀眾們一個又一個地舉手，並驚訝地說：「是我寫的，你說中了！」

▲ 無論紙條再多，表演者不用看，都可以用耳朵一一聽出來。

🔍 魔術大解構

做法其實很簡單，第一個舉手的是做媒的。無論表演者一開始說甚麼東西，都會有人回應的。

然後表演者打開第一個紙條，看似是在核實答案（圖1），實則是在偷看第一位觀眾的答案，假設是「椰子」。

當拿起第二張紙條在耳邊聽時，表演者說出「椰子」，說中了！然後表演者打開第二張紙條，看似是在核實答案（圖2），實則又是在偷看下一位觀眾的答案，假設是「戲院」。

接著，拿起第三張紙條在耳邊聽時，表演者說出「戲院」，說中了！然後表演者打開第三張紙條，看似是在核實答案（圖3），實則又是在偷看再下一位觀眾的答案，假設是「電話」，做法如此類推，當然全說中了！

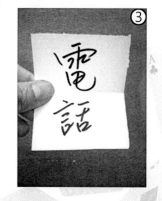

(47) 橡筋走了位

小小橡筋，在表演者手上可變出很多有趣的魔術！

魔術表演步驟

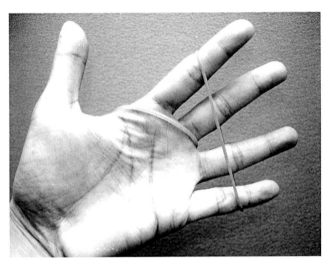

▲ 準備兩條橡筋，一條套著左手四隻指頭，一條套著左手食指和中指。表演者左手指頭一動，橡筋走了位，原先套在食指和中指的橡筋，無端走到無名指和尾指裡！

⌕ 魔術大解構

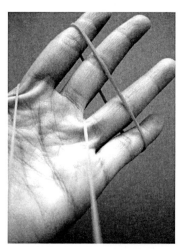

▲ Step 1：方法很簡單！右手把套在左手食指和中指的橡筋向下拉。

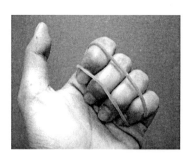

▲ Step 2：四隻指頭立即向下屈，把橡筋套上四隻指頭。

▲ Step 3：再張開左手，原先套在食指和中指的橡筋，已調皮地走到無名指和尾指裡！

(48) 桔汁立即變清水

一杯澄黃色的桔汁，竟然轉眼變成一杯清水！這個魔術你也可以來做，還相當簡單呢！

魔術表演步驟

表演者拿出一杯澄黃色的桔汁。表演者作狀地喝了一口，說：「太酸了，我要變回一杯清水！」

接著，用手巾蓋住杯子，向杯子做個魔術動作。揭開手巾一看，澄黃色的桔汁 (圖 1) 已變成透明的清水了 (圖 2)！

表演者還把清水端到觀眾面前，叫他試味，以證明這確實是一杯清水！

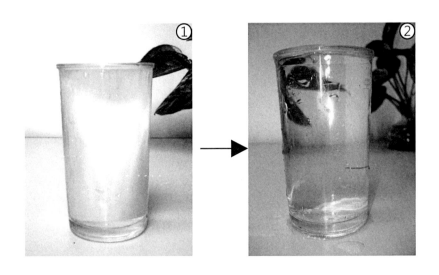

🔍 魔術大解構

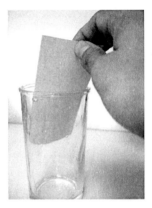

◀ Step 1：究竟點樣可以令澄黃色的桔汁在一兩秒之間變成可飲用的清水？這是因為表演者事先找了一塊澄黃色的膠片，把它剪成和杯子內部一樣大小後，放入杯子裡，再注入和紙身一樣高矮的白開水，從正面看真像是一杯香甜的桔汁。

◀ Step 2：要把它變成清水也很簡單，當表演者揭起手巾時，連同杯裡面的澄黃色膠片一併取出即可！

小貼士

不要讓杯子側對著觀眾，以免側排的觀眾看出杯中的端倪，以致穿崩。

49 剪不掉的絲巾

表演者用白紙包著一條絲巾，再大刀一揮，把白紙一分為二，紙張剪爛了，但絲巾卻完好無缺！

魔術表演步驟

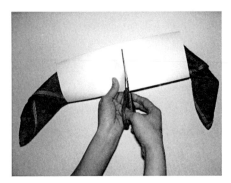

▲ Step 1：大刀一揮，把白紙剪開。

▲ Step 2：白紙剪爛了，但絲巾卻完整無缺。

🔍 魔術大解構

用白紙包著絲巾，白紙的摺口處就是表演者做手腳的地方，只要悄悄地把絲巾抽出一小部分，即使剪刀剪下去，也不會剪到絲巾。

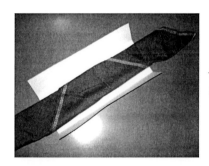

◀Step 1：將白紙摺成三份，把絲巾夾在裡面。

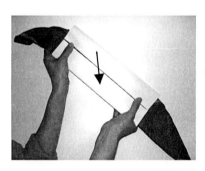

◀Step 2：白紙對摺的地方就是表演者做手腳的位置

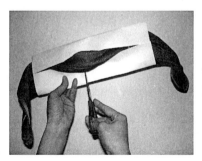

◀Step 3：剪刀繞過絲巾從下面開始剪即可

絲巾長伴你左右

任表演者如何把絲巾拋向空中，當絲巾向下墜時，最終都會自動跑到杯裡面！

🎩 魔術表演步驟

表演者向觀眾展示一個紙杯和絲巾，他將絲巾高高的拋到空中，絲巾在空中飄啊飄，正當要向下墜的時候突然跑到杯裡面。接著，表演者再把絲巾拋向空中，絲巾又在空中飄啊飄，正當要向下墜的時候又突然跑到杯裡面。究竟表演者做了甚麼手腳？

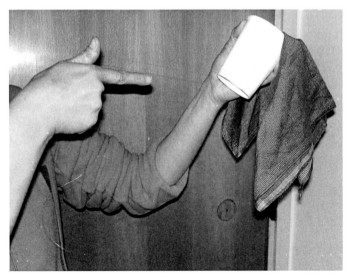

▲ 把絲巾拋向空中，正當要向下墜的時候竟然自動飛入杯裡！

🔍 魔術大解構

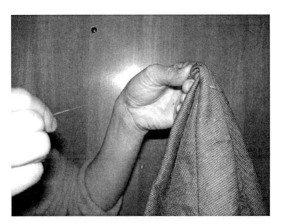

▲ Step 1：在絲巾的正中央穿過一條釣魚線

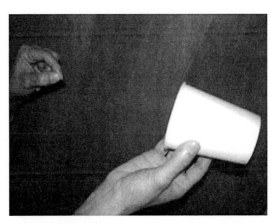

▲ Step 2：再在杯子的底部穿一個小洞，將釣魚線的另一端穿過並固定在褲子的皮帶上。

　　將絲巾拋向空中，當絲巾正要掉落時，用手拉一拉釣魚線，即可把絲巾拉入杯裡！

(51) 火柴變彩巾

這塊手巾真神奇！表演者手上明明握者一盒火柴，但手巾在上面揚了一下，火柴卻變了一條紅絲巾！

🎩 魔術表演步驟

▲ Step 1：表演者從抽屜裡取出一盒半開的火柴，放在左手掌上，觀眾清楚看到，這是一盒滿的火柴，並無虛假。

▲ Step 2：接著，表演者從口袋裡取出一塊手巾，將左手上的火柴蓋上，再隔帕把半開的盒屜關上。

◀Step 3：然後揭去手巾，並用手巾在左手拳上晃幾下後，便把手巾拿開，右手指再伸入左拳裡一拉，竟然拉出了一塊紅絲巾，而火柴卻不翼而飛了！

🔍 魔術大解構

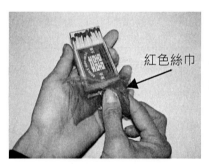

紅色絲巾

◀Step 1：事先把一塊紅色絲巾扭緊成一團，藏在火柴盒下半截內。

◀Step 2：把火柴盒放在左掌上，有火柴梗的一端對著觀眾。將手巾把火柴蓋住。

◀ Step 3：隔帕把火柴盒關合。此刻，隱藏在火柴盒下半截的絲巾團即被火柴盒頂到左掌心裡，因有手巾遮著，觀眾看不見的。

◀ Step 4：接著，把左拳豎起，手背向觀眾。借右手揭去左拳上的手巾時，隔帕將左拳虎口上的火柴一起抽出，又故弄玄虛地用手巾在左拳上晃幾下後，馬上把手巾連同火柴拿開。

◀ Step 5：把左拳裡的絲巾團拉開，就彷彿把原來的火柴變成紅絲巾了。

(52) 變軟的木棍

木棍堅固無比，但表演者用一把普通剪刀就能把木棍剪開一截截！

🎩 魔術表演步驟

▲ Step 1：拿起木棍給觀眾檢查

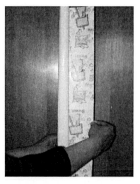

▲ Step 2：然後用白紙把木棍捲起來

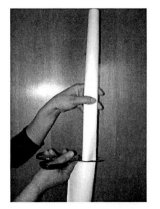

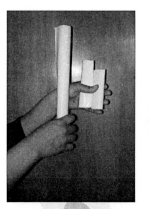

▲ Step 3：表演者成功把包著木棍的白紙剪開了一截截了！

魔術大解構

首先，桌子要鋪上一塊長長的白布，把桌子到地下的位置遮著。

接著，用白紙把木棍捲起來，慢慢移往自己身前，桌子下方先預備一個鋪上軟布的盒子，趁觀眾不留神，把木棍順勢滑落盒中，軟布可減低木棍跌落盒中發出的聲響。

因此，表演者所剪的只是一個由白紙捲成的紙筒，至於木棍，早就逃到紙盒去了！

反地心吸力的神奇筆

表演者的一雙手好像有吸力般，竟然可以將玻璃瓶裡面的筆吸上來！

魔術表演步驟

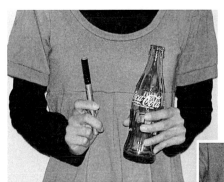

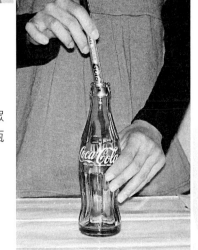

▶ Step 1：取出一支筆，亦讓觀眾看清楚，接著，把原子筆放進瓶子裡。

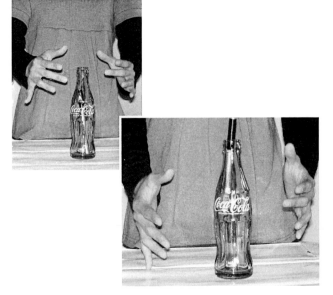

▲ Step 2：雙手打著施法術的手勢，筆便會升起來。

魔術大解構

把魚絲套入筆桿內。再用筆套夾穩，魚絲的另一端則綁在手指上，觀眾不知秘密，還以為你的雙手真的在施法術，令筆升起來！其實，是表演者在牽動魚絲線，令筆上下升降。

(54) 紙中出紗巾

一張普通的報紙，底面並無機關，但表演者的金手指一出，卻抽出一條絲巾！

魔術表演步驟

◀Step 1：表演者手上拿著一張報紙，前後向觀眾交代，沒有任何秘密。

◀Step 2：然後用左手握住報紙，右手在報紙上戳個洞，伸手入洞中竟取出一塊紅色紗巾。

🔍 魔術大解構

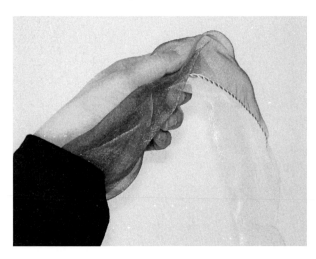

　　表演前，事先把一塊紅色紗巾塞入左手袖口裡面，不要讓觀眾看見。表演時，只要用右手指在報紙上戳個洞，接著，右手指就可伸入報紙洞孔，從袖口中把紗巾拉出報紙外面來。最後，將報紙拋給觀眾，自然甚麼秘密也看不出來啦！

吹氣解結

　　表演者當眾將一根繩子兩端打上一個死結，然後將結頭放在嘴邊吹一口氣，死結即自動解開了。

魔術表演步驟

　　秘密在於打結的技巧上，打結順序是：

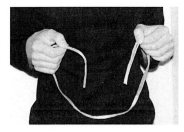

▲ Step 1：左右手各提繩子一端

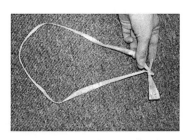

▲ Step 2：把繩子打結

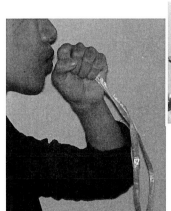

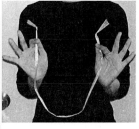

◀▲ Step 3：向繩子的結吹一口氣，繩結解開了！

🔍 魔術大解構

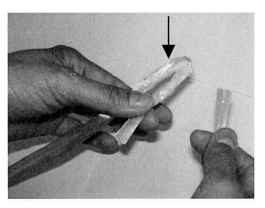

▲ Step 1：打結前，左手快速暗將繩頭向下摺疊，手背向外，不給觀眾看見。

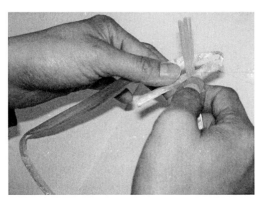

▲ Step 2：緊接著，右邊的繩子疊在左邊的上面。將下垂的左邊繩頭向上提起，疊在右邊繩子上。

▲ Step 3：把兩個繩頭向後彎，再將兩頭交叉打成結。這樣，看上去好像結了一個死結。在打結的過程中，手法要利索快速，一氣呵成，使觀眾看不出破綻。

▲ Step 4：兩手輕輕左右一拉，結頭就解開了。

(56) 斷線再接

表演者當眾將一根毛線斷開一截截，然後在斷線上吹口氣，立即可將斷線還原為完整的毛線。

魔術表演步驟

▲ Step 1：表演者從一個線軸上抽出一段線，拉直讓觀眾看了看，證明這段線是毫無機關的。

▲ Step 2：將線接二連三地扯斷許多斷，捏在左手中讓觀眾看清楚。

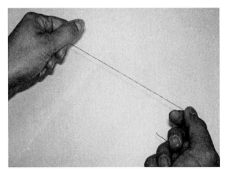

▲ Step 3：把斷線放在左手心裡，突然，表演者從左拳裡拉出一條長長的毛線，原來斷開的毛線已自動連成一根了。

🔍 魔術大解構

這套小魔術的奧妙全在中指所戴的戒指裡。

表演前，事先準備一條毛線，再扭成一小團夾在戒指裡。表演時，手背始終向觀眾，動作自如大方，加上扯斷的線是當眾從線軸上扯下的，故觀眾自然不會懷疑手中和戒指裡藏著甚麼秘密。

表演時，乘機把戒指裡的線團取出，同時借理線頭做掩護，將斷線團收藏在右手裡，拉完預先收藏的毛線後，張開左掌，斷線團當然不見了。

(57) 化成灰都認得

紙已燒成灰，但用放大鏡照一照，就能照出當中的秘密！

魔術表演步驟

▲ Step 1：請觀眾說出十個名字，並一一地將十個人的名字寫在紙上並喊出來。

▲ Step 2：把寫好的紙條摺疊妥當，再丟入袋中，請一位觀眾，任選一張紙條，然後再請此人好好保管這張紙條。

◀Step 3：把剩下的九張字條，在煙灰缸中燒毀。

◀Step 4：接著拿出一個放大鏡，表演者仔細端詳，最後快而準地唸出觀眾所藏的字條的名字。

🔍 魔術大解構

　　事實上，表演者寫的全是相同的字，無論觀眾抽出哪張字條，答案也是一樣！

(58) 剪不斷的繩子

明明看著繩子被剪刀剪斷，但表演者雙手一伸，繩子還是好端端的，真奇怪！

🎩 魔術表演步驟

1. 表演者抓起繩子的中間部分 (圖 1)，然後用剪刀將中間部分一刀剪斷 (圖 2)。

2. 但表演者握著剪斷的位置唸了一句咒語，然後叫兩個助手用力一拉，繩子又回復原狀 (圖 3) !

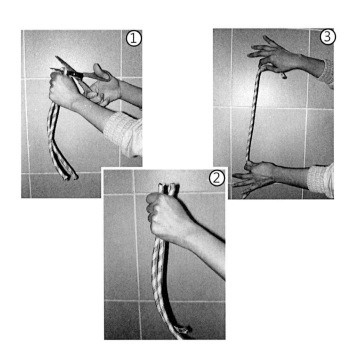

🔍 魔術大解構

◀ Step 1：其實，表演者一早已準備了一條短繩，並用膠紙固定在左手手心裡。

▲ Step 2：左手抓著繩子的中央部分時，右手則在左手手心抽出繩子，實則是抽出預先安排的假繩。

　　這時，利剪一揮，所剪的只是假繩，只要略施魔法，趁觀眾不注意時把假繩藏回右手，左手則放開，大家見斷繩回復原狀，一定很驚訝！

(59) 繩結消失了

一條已打了五、六個結的繩子，表演者用力一拉，繩結全消失了！

☐ 魔術表演步驟

向觀眾展示一條交纏著五、六個結的繩子 (圖 1)，把它放在桌上，並用絲巾蓋著。

表演者施法完畢，將絲巾拿走的同時，抓著繩子朝兩邊一拉，繩結就通通解開了 (圖 2) ！

魔術大解構

其實，繩子上結的全是假結，做法如下：

▲ Step 1：左手握著繩圈，右手又握起另一個繩圈穿過去。

▲ Step 2：穿過左面的繩圈後，右手再握起另一個繩圈穿。

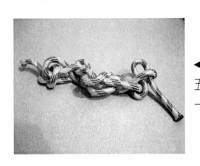

◀ Step 3：重複 Step 2，一條交纏著五、六個假結的繩子就完成了，只要一拉，所有結就會自動解開。

(60) 剪不斷的手巾

🎩 魔術表演步驟

　　用白紙捲著兩條手巾 (圖 1)，剪刀從中間一揮，頓時斷開兩截 (圖 2)，但手巾卻沒有被剪斷！

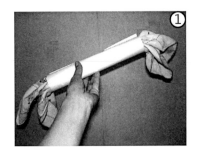

🔍 魔術大解構

▲表演者事前將兩條手巾用橡筋綁好，如下圖所示，再用白紙包起來，剪刀只會剪到橡筋，手巾則不會有任何損傷。

走出圈套

繩子穿過圈環，但表演者略施魔法，圈環竟能穿繩而過？

魔術表演步驟

▲ Step 1：繩子穿過圈環後，牢牢的抓緊兩端

▲ Step 2：用手巾蓋著圈環

▲ Step 3：助手伸進手巾裡，輕易就把圈環取出！

🔍 魔術大解構

要解這個結，非常簡單，單手就做到！做法如下：

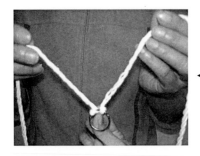

◀ Step 1：將綁在圈環上的繩子拉開

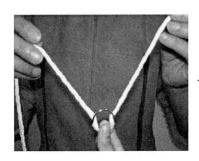

◀ Step 2：繩圈成功套出

◀ Step 3：圈環很輕易就脫了出來

(62) 自動鬆綁

助手用繩子將表演者的手給綁住，上面蓋上手巾，應該牢牢綁住了，但在數秒之間雙手卻成功鬆脫！

🎩 魔術表演步驟

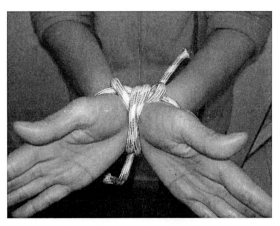

▲ Step 1：雙手給綁著

▲ Step 2：蓋上一條手巾

▲ Step 3：數秒之間雙手成功鬆脫

魔術大解構

表演者之所以可以成功鬆脫，是因為助手只是假綁，看似結得很實，實則可以輕易扯開！綁法如下：

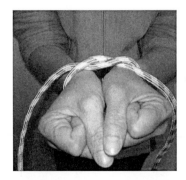

◀Step 1：將繩圈套入雙手

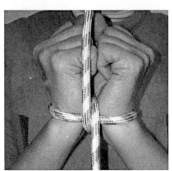

◀Step 2：再將繩子直向的綁緊

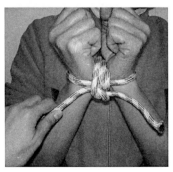

◀Step 3：雙手只要向左右兩邊用力扯，套在手腕的繩圈就會被拉大，雙手自然可鬆脫出來！

斷繩還原

魔術表演步驟

當著觀眾面前把繩子剪斷 (圖 1)，明明已經一分為二，但表演者把繩子一拉，斷繩卻變回一條完整的繩 (圖 2)！其實，這個魔術很簡單，你也可以做到！

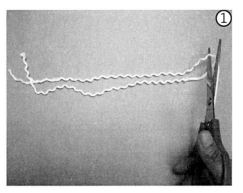

▲ Step 1：用剪刀把繩剪斷

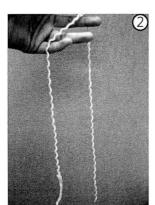

◀Step 2：轉眼間斷繩變回了一條完整的繩了！

🔍 魔術大解構

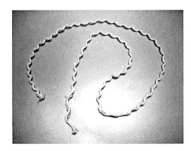

◀ Step 1：準備一條毛線，毛線的好處是它由數條幼線編織而成，最適合玩這個魔術！

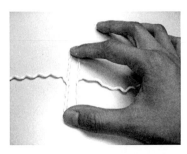

◀ Step 2：在毛線的中端位置扯開兩條

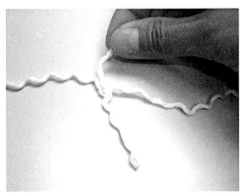
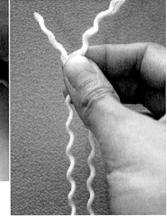

▲▶ Step 3：把每邊搓實，一條毛線驟眼變成兩條。

◀Step 4：把毛線的兩端揉亂

◀Step 5：將兩端搓在一起，加一點水有助黏合

◀Step 6：用剪刀在指示的位置剪斷，亦即上圖結合的位置。

▲ Step 7：剪斷後，驟眼看去，一條毛線就弄成好像兩條繩子結在一起一樣！

▲ Step 8：把毛線兩端一拉，斷繩立即還原！

Part ❷

紙牌魔術篇

四條 Q

表演者無論怎樣洗牌，都輕鬆找回 4 條 Q，效果令觀眾嘖嘖稱奇！

魔術表演步驟

▲ Step 1：由觀眾喊停

▲ Step 2：由觀眾發出指示，決定紙牌由哪裡開始一分為二。

▲ Step 3：表演者按觀眾指示，把紙牌分成兩疊，右手的半疊牌面向上放在左面半疊上。

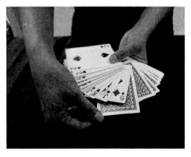

▲ Step 4：攤開紙牌，把第一張牌面向上的紙牌（如上圖）。

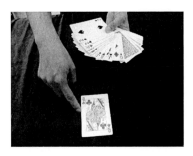

▲ Step 5：第一張 Q 出現了！

▲ Step 6：牌面向上的紙牌，現在要牌背向上疊在左手的紙牌上。

▲ Step 7：如步驟 6 所示，把左右的紙牌疊在一起。

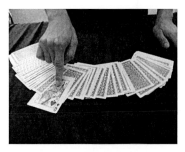

▲ Step 8：攤開紙牌，第二張 Q 已牌面向上，自動冒了出來。

▲ Step 9：把攤開的紙牌合起來，左右手各拿一半，再疊起來。

▲ Step 10：表演者右手拿著紙牌向半空一揚，第三和第四張 Q 彈了出來。4 張 Q 齊齊整整出現了！

在步驟 2，表演者明明是按著觀眾指示把紙牌一分為二，為何 4 張 Q 仍是手到拿來？

🔍 魔術大解構

▲ Step 1：表演者預算準備好四張 Q

▲ Step 2：拿起其中一張 Q

▲ Step 3：三張 Q 正面向上，
一張 Q 背面向上。

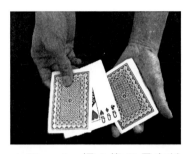

▲ Step 4：把 4 條 Q 疊在其
他牌的上端

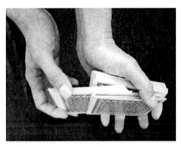

▲ Step 5：表演者假洗牌，關
鍵：不要洗到上面四張 Q 即
可。

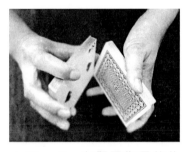

▲ Step 6：在觀眾指示的位
置，把牌一分為二。

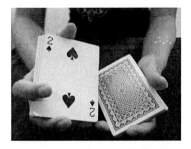

▲ Step 7：表演者向觀眾再
三強調，從這個位置把紙牌一
分為二，是聽從觀眾的指示，
表演者很難出古蠱。

▲ Step 8：把右手的半疊牌，
牌面向上疊向左手的半疊牌上
面。

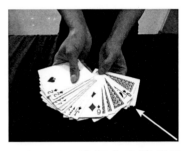

▲ Step 9：這裡有表演者暗藏的 Q，但小心不要被觀眾發現。

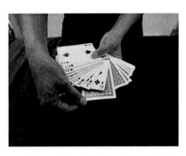

▲ Step 10：把第一張牌背向上的牌抽出來

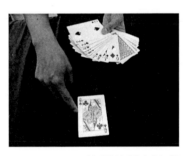

▲ Step 11：這張就是表演者一早預備好的 Q

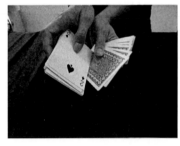

▲ Step 12：把兩副牌合起來

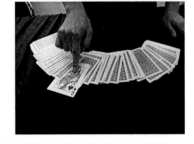

▲ Step 13：把兩副牌合起來後，再攤出來，第二張 Q 露了出來。

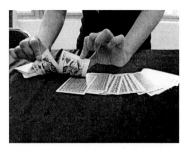

▲ Step 14：第二張 Q 位置隔離同時有多兩張 Q，由這裡做分界，把牌分成兩疊。

▲ Step 15：左手收起半疊，右手收起半疊。第三張 Q 去了左手的頂牌；第四張 Q 去了右手的底牌。

▲ Step 16：左手那疊，放在右手那疊上面。

▲ Step 17：右手拿著整疊牌，高速飛去左手接著。

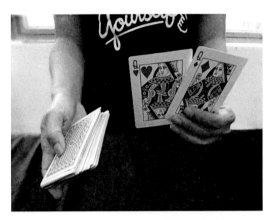

▲ Step 18：飛牌過程中，左手接著右牌的頂牌和底牌，就是第三張 Q 和第四張 Q。

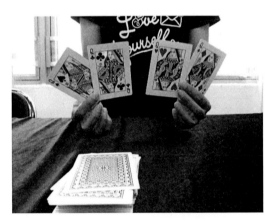

▲ Step 19：四張 Q 齊整出現

偏偏選中你

由觀眾洗牌，表演者都有本事快而準地抽出觀眾選中的紙牌，為甚麼呢？

魔術表演步驟

▲ Step 1：請觀眾洗牌

▲ Step 2：請觀眾在牌中抽一張牌，她向其他人展示自己抽到的牌，但不讓表演者看見。

▲ Step 3：觀眾把自己抽出的牌背面向上放上頂端

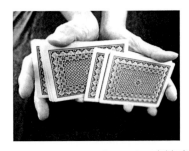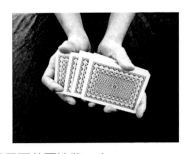

▲ Step 4：表演者當著觀眾面前再洗牌一次

▲ Step 5：表演者在觀眾指示的位置，把紙牌一分為二。

▲ Step 6：把紙牌一分為二後，大家清楚見到分開位置的首張牌是「黑桃 7」，而不是觀眾選的 Q。

▲ Step 7：表演者重新再展示，觀眾選的 Q 牌出現了。

🔍 魔術大解構

▲ Step 1：在步驟 3，表演者把觀眾所選的牌放在最底，接著，洗牌。

▲ Step 2：表演者做假洗牌動作，怎樣洗都好，觀眾所選的牌都要在最底。

▲ Step 3：在步驟 7，表面上叫觀眾撥牌和喊停，實則是把底牌抽出來。

瞬間轉移

觀眾選牌時，表演者沒看過一眼，但最後仍能正確找出觀眾所選的牌，真神奇！

表演者拿出一副牌來，叫觀眾隨便抽一張。表演者說：「為表公平，待我轉身後你才看吧！」表演者轉身過去，等觀眾看完牌後才轉回來。假設觀眾抽了「階磚2」，表演者叫觀眾把牌隨便插回去。這時，表演者與觀眾閒話家常了幾句，再把牌攤開，大家會發現這副背面向上的牌裡面有一張是正面的牌，而這張正面的牌正是觀眾所選的牌－「階磚2」！

▲真神奇！只有觀眾所選的牌是正面向上，其他都是背面向上的！

魔術大解構

▲ Step 1：把底牌翻轉

　　表演者拿著其餘的牌轉到身後，其實是要悄悄地把自己最下面的牌反過來，如圖 1，然後，再把整副牌反過來。

▲ Step 2：請觀眾把「階磚 2」插入其中

接著再轉回去讓觀眾把他選的牌插到牌中（圖 2）。

▲ Step 3：把牌合攏掩人耳目

你可以趁這個時候跟觀眾閒話家常，讓你有機會趁人家一不留神，偷偷把整副牌再反過來 (圖 3)。

▲ Step 4：整副牌中，只有「階磚 2」是正面向上的！

再攤開紙牌一看，整副牌都是背面向上的，只有觀眾所選的那張牌是正面向上的 (圖 4)！

(04) 奇妙的五點

魔術表演步驟

　　表演紙牌魔術時，表演者很多時候會請觀眾抽牌，以下的遊戲，無論觀眾抽出甚麼牌，四條 A 都會伴隨左右！

　　請一位觀眾從表演者手中的牌裡隨便抽出一張，看清楚後把牌還回去，再切一次牌。表演者把牌在桌上展開，並告訴觀眾，有一張牌已經翻過來了。大家一看，真有一張五點是牌面向上的。表演者聲稱這就是他神秘的指示牌，既然牌面是五點，那麼它後面的第五張牌就一定有名堂。翻開一看，果然就是剛才觀眾抽出的那一張！更加使人驚異的是，指示牌和觀眾的牌中間竟然夾著四條 A ！

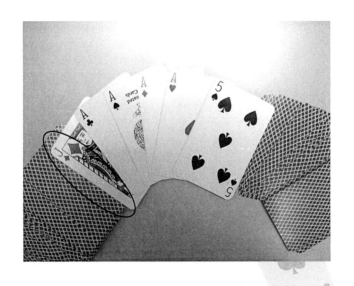

魔術大解構

表演這個節目之前必先預備 4 條 A 和一張 5(圖 1)。

將 5 點牌面向上放在這副牌的底部，如圖 2。

然後把四張 A 像其他牌一樣牌面向下放到 5 點的下面 (圖 3)。

雙手展牌後，請觀眾隨意抽出一張，注意：左手的最後幾張牌不要展得太開，以免觀眾發現那張已經翻轉的 5 點。

把這副牌放到桌上，叫觀眾將抽出的牌放在牌頂 (圖 4)，然後切牌 (圖 5)。觀眾以為牌完全切亂了，他卻不知道，表演者已經乘機把四張 A 和一張 5 放到觀眾所抽的牌上面去了。

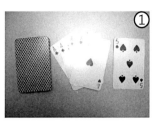

預先準備 4 條 A 和一張 5

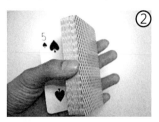

把 5 點牌面向上放在底

4 條 A 牌面向下放在底

把觀眾抽的牌放在牌頂

向觀眾解釋說，這副牌中有一張有魔力的指示牌，接著你把牌展開，讓觀眾注意到有一張牌是翻過來的，它是 5 點 (圖 6)。

表演者說：「既然這張牌是 5 點，那就是說在它後面的第五張牌就是你所挑選的那張牌了。」說完，把第五張牌翻開，真的是觀眾抽出的那一張 (圖 7)！

觀眾認為這個魔術已經完了，出乎他的意料，你繼續把中間的四張牌一張一張打開，擺在他面前的居然是四張整齊的 A(圖 8)！

小貼士：

表演者可以使勁一拍，讓 5 點牌「啪」一聲展示出來，製造驚嚇的效果。再拍一次，把四張 A 一張一張翻過來擺在桌上。

上下切牌，把四張 A 和一張 5 疊在觀眾的牌上。

把牌展開，只有 5 點正面向上。

5 點後面的第 5 張牌就是觀眾所選的牌了！

中間夾著全是 A！

(05) 天地變色

表演者展開的牌明明有紅又有黑，但一眨眼，全變成黑色！

魔術表演步驟

▲ Step 1：表演者把牌以扇形展開，讓觀眾看清楚裡面有紅牌也有黑牌，同時還交待了反面，表示並沒有做手腳。表演者又從中抽了幾張給觀眾驗證清楚。

▲ Step 2：接著，他把這疊牌收攏，上下揮了幾下，重新展開後這疊牌全部都變成了黑色。

🔍 魔術大解構

▲ Step 1：其實，所有紅牌都做了手腳！首先，剪去黑牌的一角，貼在紅牌上。

▲ Step 2：換言之，所有紅色牌都是鴛鴦色，一邊紅色和一邊黑色。當然，要多練習，掩飾得好才能瞞過觀眾。表演時，把牌扇形展示時，自然有紅有黑。

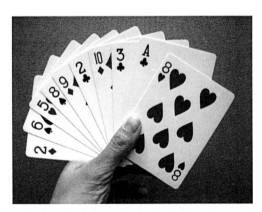

▲ Step 3：作狀做一些手勢，好像在施魔法，其實，是要把牌倒轉過來，再展開時，全變成了黑色！為使魔術更加誘人，倒轉紙牌之前，可以抽一些原好的紙牌給觀眾驗證，證明紙牌沒有做手腳！

抽出一樣的牌

🎩 魔術表演步驟

紙牌背面向上，表演者和觀眾一人抽一隻，但無論觀眾抽甚麼牌，表演者也有本事抽出同一點數的牌！

表演者手中拿了一堆牌，切牌後把牌展開，背面向上，讓觀眾抽出一張牌。接著，表演者從手中也抽出了一張牌，結果是表演者抽出的牌竟然與觀眾抽出的牌的點數完全相同。當觀眾依次抽出牌，表演者仍然能抽出點數相同的牌。

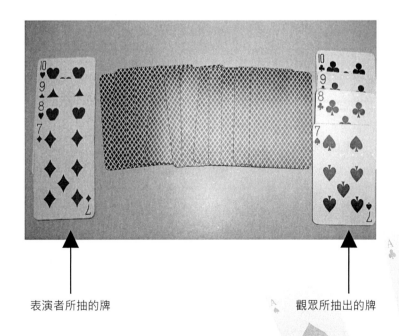

表演者所抽的牌　　　　　　　　　　觀眾所抽出的牌

魔術大解構

　　從整副牌中抽出大約 20 張左右的牌，例如：黑桃 A 到 10 和紅桃 A 到 10。然後將其中一對放在另一對牌上。例如：黑桃 A 到 10 放在紅桃 A 到 10 上。然後就可以將牌拿出來表演了。

　　你可以利用假切牌等手段上下切牌，看似在切牌，實際是一疊黑色牌和紅色牌互換上下位置而已。然後將牌展開，當觀眾抽第一張牌時，你就抽第 11 張牌。步驟如下：

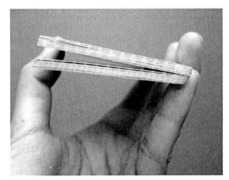

◀ Step 1：整個魔術簡單而神奇，一看就懂不需練習，重點是切牌是不能從中間切，一定要上下假切！

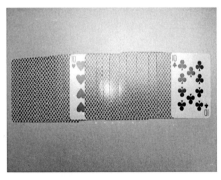

◀ Step 2：當觀眾抽第一張牌時，你就抽第 11 張牌。抽第二張牌時，你就抽第 12 張，如此類推。

不可思議的紙牌遊戲

魔術表演步驟

在不看紙牌的情況下，也能準確挑出觀眾所選的牌子，真厲害！

▲ Step 1：隨便拿一張紙牌，用鉛筆在紙牌的左上角及右下角做上暗記。

▲ Step 2：把它放在第二十六張的位置

▲ Step 3：把紙牌放在桌上，請觀眾取出一半以上牌子，然後放在右側。

▲ Step 4：請觀眾從第二疊紙牌上，取出約一半的牌，然後放在第二疊紙牌的右側。

▲ Step 5：請觀眾把第三疊牌洗勻，請他看最上面的那張牌，如「紅心 Q」，記住後，放回原處。

▲ Step 6：把第三疊牌拿起放到第二疊牌的上方

▲ Step 7：請觀眾把第一疊牌洗勻，然後放在第二加第三疊牌的上方。

▲ Step 8：把整副牌由左至右的展開在有桌布的桌子上，並使牌子部分重疊。

◀Step 9：在牌的上方由左至右地移動你的手指。當你看到有暗號的牌時開始數，數到第二十六張，就是觀眾所選的牌子了。

浮出的牌

魔術表演步驟

這是一個紙牌遊戲，能使觀眾所選的牌，從牌子中間神奇地浮到最上面。

▲ Step 1：在紙牌中隨便挑出一部分，以15張以內為佳。

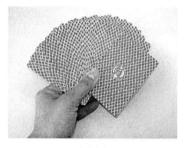

▲ Step 2：把紙牌在手中展開成扇形，牌面面向觀眾。

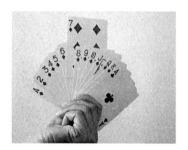

▲ Step 3：請一位觀眾在牌扇中選一張牌，牢記在心中，假設觀眾抽的是第七張「階磚7」。

▲ Step 4：把牌扇合起來

◀Step 5：在紙牌裡由上而下數出
七張牌疊成一堆

◀Step 6：把這七張牌放到牌子的
最下方，並對著牌子唸咒語。然後
把牌子弄出聲響。喊一聲——上來
吧！

◀Step 7：請觀眾翻開最上面那張
牌子，「階磚7」將出現在眼前。

魔術大解構

明明記得「階磚 7」是在第七張的位置，究竟在哪個時候悄悄滑到第 8 張去？

▲ Step 1：在展開的同時，用左手拇指把最上面的牌子搓到扇形後面。

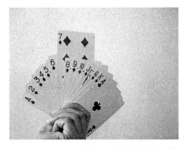

▲ Step 2：請一位觀眾在牌扇中選一張牌，假設是「階磚 7」，並數數看那張牌是位於第幾張。

▲ Step 3：把牌扇合起來，「階磚 7」就由第七張變成了第八張了。

▲ Step 4：手握著紙牌，由上而下數出七張牌疊成一堆，接著面頭那一張一定是「階磚 7」。

不會倒下來的水杯

魔術表演步驟

一張紙牌竟然能頂得起一個裝滿水的水杯？

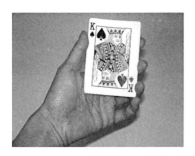 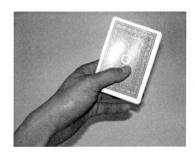

▲ Step 1：讓觀眾看看撲克的正、反兩面，證明表演者並沒有在紙牌做任何手腳！

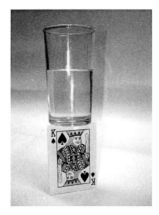

▲ Step 2：把一個裝滿水的水杯放在只得 1mm 厚的紙牌上，都竟然不會倒下，究竟為甚麼呢？

魔術大解構

▲ Step 1：表演者向觀眾展示的紙牌，其實暗地裡做了手腳。先把一張紙牌對摺，把其中一面黏在另一張牌的背面，成「T」字型。

▲ Step 2：向觀眾展示紙牌時，把屈曲的紙牌扳平；要把杯子放在紙牌上時，就悄悄地把背後的紙牌拉開成直角，這樣，杯子就能穩妥地站在紙牌上了！

⑩ 神奇的手指

表演者的助手在沒有通水的情況下，竟然能準確無誤地指出觀眾所選的牌，究竟當中有甚麼玄機？

魔術表演步驟

Step 1：從紙牌中隨意取出 16 張牌，排成四排，每排四張，牌面向上。

Step 2：向觀眾宣稱你與助手有心靈感應，你看到的牌，助手也能看到。接著，請觀眾選一張牌，如「紅心 10」，並默記在心中。選牌時請助理轉過身去。

Step 3：表演者用手指在紙牌上順序往下點，並告訴助理，如果他感應到觀眾所挑的牌時，就喊停。

Step 4：答案只有表演者才知道，在助手猜牌的過程中，表演者沒有說過一句話，但最後，助手竟然能準確無誤地指出觀眾所選的牌！

🔍 魔術大解構

▲ Step 1：表演者和助手事先是溝通好的，表演者在點牌時，點其他牌時手指放在紙的中間。

▲ Step 2：點到關鍵牌「紅心 10」時，手指則點向牌的右上角。點牌時，落點最好不要變化太大，以免觀眾起疑。

◀ Step 3：為了加強遊戲的刺激氣氛，當助手知道答案後，不要立即說出來，要閉上眼睛假裝很用力去思考的樣子，然後才指出答案。

(11) 會說話的紙牌

這是一個令人震驚的紙牌遊戲，變魔術的人可以聽到紙牌的說話聲。

魔術表演步驟

▲ Step 1：把 12 張紙牌分別放進 12 個信封裡

▲ Step 2：把信封洗勻，表演者抽起其中一個信封，用耳朵聽一聽，竟能準確聽出信封內的紙牌名稱！

🔍 魔術大解構

▲ Step 1：事先準備 4 張 J、4 張 Q 和 4 張 K。

▲ Step 2：取四個信封套，用鉛筆在信封左上角點上一點。

▲ Step 3：取另外四個信封套，在信封的右上角做記號。

▲ Step 4：剩下的四個信封，則不做任何記號。

◀ Step 5：把 4 張 J 放入左上角有記號的封套，把 4 張 Q 分別放入右上角有記號的封套，把 4 張 K 放入空白信封。

▲ Step 6：把信封交給觀眾洗勻後，你把信封拿高，不經意地瞄一下信封上的暗記，就能準確說出信封裡的紙牌了。當然，在瞄信封上的暗記時，千萬不能太明顯，否則很容易露出馬腳。

受催眠的紙牌

向紙牌唸唸咒語，紙牌就乖乖地懸在半空！

魔術表演步驟

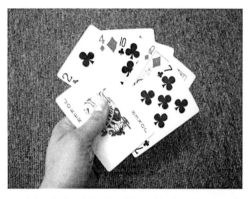

▲ Step 1：表演者左手握著紙牌，然後，向紙牌施展魔法！

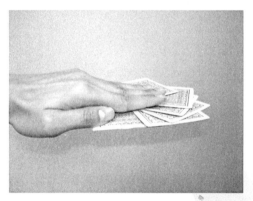

▲ Step 2：手背向上，手心裡的紙牌好像被催眠了，竟然懸在半空，沒有掉下來！

魔術大解構

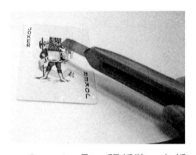

▲ Step 1：取一張紙牌，在紙牌中央割成上圖的樣子。

▲ Step 2：把動過手腳的紙牌，黏在另一張紙牌後面。

▲ Step 3：從表面上看，觀眾根本看不出表演者動過手腳！

◀ Step 4：用左手把整副牌拿起，把動過手腳的紙牌放在最左邊，讓揭起的小方塊夾在左手的食、中指之間。然後慢慢地把紙牌插入手掌跟動過手腳的紙牌之間，放 10 張左右。

▲ Step 5：用右手固定好位置後，把紙牌倒轉。假裝努力集中心力的樣子，然後慢慢移開右手。左手所有紙牌依然懸在半空中，好像被催眠一般。

⑬ 相架飛牌

表演者手指一揚，就可以從遠處將紙牌飛入相架框裡，厲害嗎？

魔術表演步驟

▲ Step 1：表演者拿出一個相架

▲ Step 2：裡面除了有一張黑色襯紙之外，甚麼都沒有。

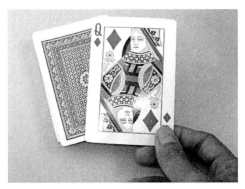

▲ Step 3：然後又拿出一副紙牌，洗亂後請觀眾任意抽一張，看清是甚麼牌後插回整副牌中。

▲ Step 4：取出一塊手帕，將相框包住。用手在牌上面和相框之間虛抓一下，做一個飛拋動作後即將牌放回口袋中，表示剛才觀眾抽的那張牌已經飛到相框裡去了。

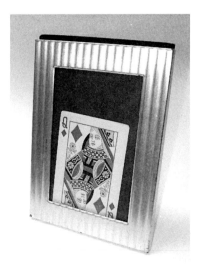

▲ Step 5：揭去手帕，剛才觀眾抽的那張牌果然飛到相架裡面了。

魔術大解構

事前準備 30 張左右同點同花的紙牌，如「階磚 J」。

由於所有紙牌都是同一花點，因此，觀眾抽哪一張都是一樣，但注意：洗牌時不要把牌面對著觀眾。相框內也放一張同樣的牌，再蓋上黑色襯紙。當揭開手帕時將蓋在相框裡的黑色襯紙一同抽去，紙牌便呈現眼前。

鼻子嗅牌

觀眾勿以為悄悄把其中一張紙牌上下反轉，就能逃過表演者的鼻子，因為這位表演者能用鼻子嗅出有問題的紙牌！

魔術表演步驟

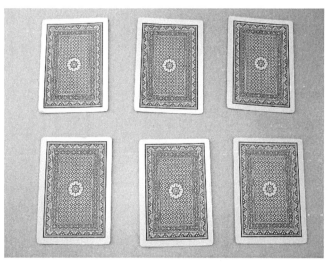

▲ Step 1：紙牌六張，分為上下兩行，即上行三張下行三張，牌背向上。

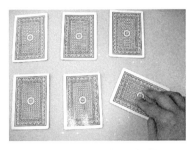

▲ Step 2：表演者背向觀眾，然後請觀眾在六張牌中倒轉其中一張。

▲ Step 3：表演者能用鼻子嗅出這張牌

🔍 魔術大解構

　　預先約好一位觀眾當助手。在嗅牌前自然地看明助手的手勢就知道倒牌的位置。例如摸左耳是上左牌、摸右耳是上右牌，摸鼻子是上中牌。手平左肩是下左牌，手平右肩是下右牌，手在胸上是下中牌。

　　如助手有吸煙者，以吸煙做暗號，煙叨在嘴巴左邊、中間、右邊來劃分左中右的位置，煙頭向上或向下來劃分上行和下行。如遇到頑皮的觀眾不動牌時，助手也不動手，不吸煙。

(15) 抽四 A 必勝術

紙牌的魔法千變萬化，可一瞬間變出你想要的牌，令人嘖嘖稱奇！以下的遊戲，大家可以用來在派對上搞氣氛，甚至逗女孩子開心都得！只要你熟記以下派牌和抽牌的次序和 Step，再作狀施一施法，效果會更加引人入勝！

☐ 魔術表演步驟

▲ Step 1：先抽出四張 A(圖 1)

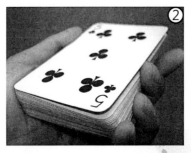

▲ Step 2：其餘的牌，牌面向上，面頭的牌是關鍵牌，可用中指頂著，但不要被觀眾察覺 (圖 2)。

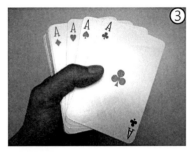

◀Step 3：把之前抽出的四張 A 疊
在關鍵牌上 (圖 3)

◀Step 4：把之前抽出的四張 A 和
關鍵牌 -「牌 5」一併疊在牌底 (圖
4)。

◀Step 5：好啦！開始派牌啦！第
一張放在右上方 (圖 5)。

◀Step 6：第二張放在左上方 (圖 6)

◀Step 7：第三張放在右下方（圖 7）

◀Step 8：第四張放在左下方。到了揭牌的時候啦！首先把右下方的牌放在左手牌底（圖 8）。

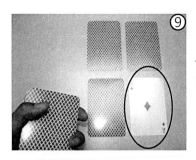

◀Step 9：派出左手面頭的牌，牌面向上放到右下方，第一隻 A 出現了（圖 9）！

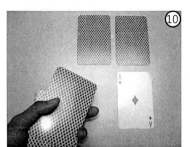

◀Step 10：把左下方的牌疊在左手的牌上（圖 10）

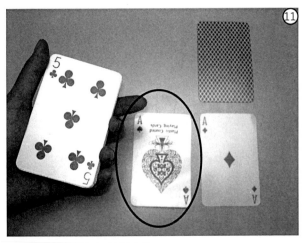

▲ Step 11：把底牌抽出來，放在左下方，第二隻 A 出現了（圖
11）！接著，把左手副牌翻過來，牌面向上，把左上方的牌疊在上面。

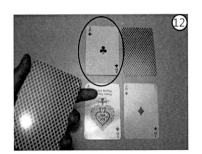

▲ Step 12：反轉左手副牌，
把面頭第一張放在左上方，第
三隻 A 又出現了（圖 12）！

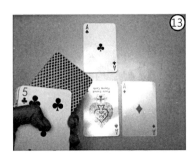

▲ Step 13：至於右上方的牌，
則牌背向上插入左手副牌裡面
（圖 13）。

▲ Step 14：把牌展開，很明顯，第四隻 A 也出現了（圖 14）！

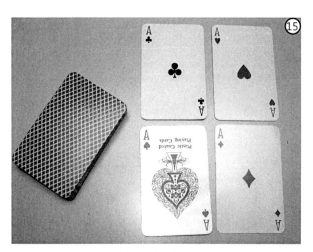

▲ Step 15：四隻 A 已出齊了（圖 15）！

(16) 半張階磚 10

不管你的朋友輸入甚麼數字，最終得出的答案都是 11，究竟當中有甚麼玄機？

🎩 魔術表演步驟

▲ Step 1：表演之前，將階磚 10 上下撕開一半，然後放入信封裡。

階磚 5

▲ Step 2：將階磚 5 放入紙牌中的第十一張

▲ Step 3：把計算機交給一位觀眾，接著要他輸入以下數字：

a. 輸入任何一個號碼

(此數必須少於 7 位數)

b. 乘上 100

c. 再減去最初輸入的數字

d. 再除上最初輸入的數字

e. 再除以 9

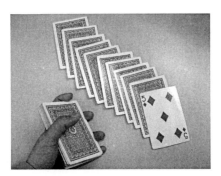

▲ Step 4：最後，要他數出該數目的紙牌，並放置桌上，當他翻開第十一張紙牌時，正是階磚 5。

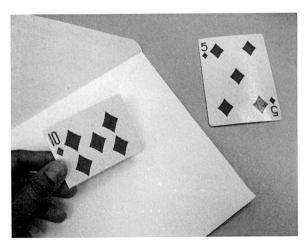

▲ Step 5：然後，表演者打開信封，慢慢抽出階磚 10，這時，觀眾還以為表演者的魔術失敗了，誰知，當整張紙牌抽出來時，才發現紙牌上的階磚只有五個！

🔍 魔術大解構

其實，將任何數乘上 100，再減去該數，然後再除上該數，最後必為 99，再除 9 得出來的數字為 11，即為最後的數字。

數出幾多有幾多

大家看一看，我手上有多少張紙牌？

不用猜了，桌上有一疊牌，揭開第一張，牌點的點數就是我手上紙牌的數目了。大家只要跟足以下的 Step，任何人都可以派出這樣的牌！

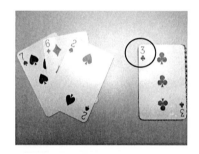

🎩 魔術表演步驟

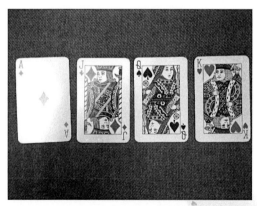

▲ Step 1：要緊記每張牌是代表一個數值──「A」代表 1，「J」代表 11，「Q」代表 12，「K」代表 13，其他牌的點數即代表其數值。開始遊戲前，要把 Joker 牌拿走！

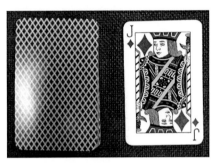

▲ Step 2：洗牌後，把所有牌疊好，拿起最上面張牌，面朝上置於桌上。

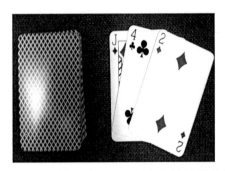

▲ Step 3：說出其代表的數值，並依據此數值發牌於其上，使得發牌的張數與該數值之和為 13。例如，若最上面的牌為「J」，即「11」，再發兩張牌於其上，並說：「12...13」派好後翻轉該堆牌，並置於一旁。

◀Step 4：重複 Step 3 直至剩餘牌張數不足以達到 13，將剩餘牌置於一旁。

▲ Step 5：選取其中三堆牌，其餘的堆在一起移走。

▲ Step 6：在移走的牌中，再數出 10 張牌，置於一旁。

◀Step 7：在 Step 5 時所選取的三堆牌中再選出其中兩堆。將這兩堆牌最上面的牌翻轉使其面朝上。

▲ Step 8：將這兩張牌所代表的數值相加，假設是 13，就將 Step 6 時數剩的牌中取走 13 張。

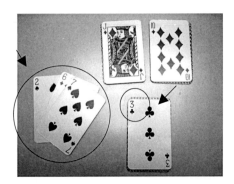

▲ Step 9：取走 13 張牌後，還有多少張牌？不用數了，翻轉剩餘一堆牌的最上面那張，其所代表數值就等於你手中所持牌的張數。

小貼士：

假設 Step 9 那一疊紙牌的頂牌牌點是 6 點，而表演者手上只有 3 張紙牌，不夠派，怎麼辦？表演者可以把手上紙牌的數量再加 Step 4 置於一旁的紙牌數量，兩者相加的總和就等於 Step 9 的頂牌牌點 (即是 6 點)。

（18） 變出四條 A

　　如果紙牌在觀眾手上，並由他來派牌，表演者怎樣可以神不知鬼不覺地變出四條 A？

▲由觀眾派牌

▲但表演者卻有本事遙控紙牌，變出四條 A！

魔術表演步驟

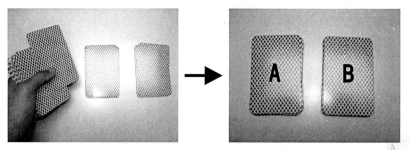

▲ Step 1：表演者把紙牌疊好，背面向上交給觀眾，讓他把紙牌分成兩部分，一張一張的發，左右各一部分（得出 A 堆和 B 堆），要做到兩堆紙牌的數量一樣。

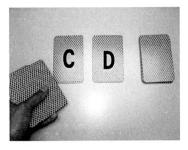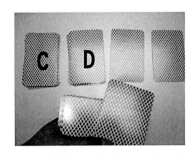

▲ Step 2：讓觀眾把 A 堆中的紙牌再分成兩部分，同樣是一張一張的發（得出 C 堆 D 堆），平均發完。最後把在 B 堆中的牌再分成兩部分，同樣是一張一張的發（得出 E 堆 F 堆），平均發完。

▲ Step 3：經過幾次分牌，現在桌面上有「C」、「D」、「E」和「F」四堆牌了。這時，表演者說：「好了，我要把這四堆牌的第一張都變成一樣的，比如「A」說著，表演者響指一彈，結果，把四堆牌的第一張翻過來，果然全是四張 A！

魔術大解構

▲ Step 1：其實很簡單，只要在表演之前，把整副紙牌疊好，牌面向下，把 4 張你想要變出的紙牌放入牌底即可，比如四條 A。

▲ Step 2：然後，只要按照上述的方法派牌，不管觀眾怎樣派牌，只要平均地派。

▲ Step 3：最後把四堆牌的第一張揭開，全都是一樣的！

(19) 我知你在想甚麼

魔術表演步驟

　　表演者和愛人各拿一副紙牌進行洗牌 (圖 1)，為了證明洗牌時沒有做手腳。把紙牌交換過來後，各自在牌中抽一張自己喜歡的牌，並將它放在紙牌的最上方，並將牌洗亂。表演者和愛人再次交換兩副牌，再各自找回自己最喜歡的牌，竟然，表演者一眼就看出愛人所選的牌！

　　一開始各自洗牌後，表演者偷看一下自己的底牌 (圖 2)，記住這張牌，因為它就是起關鍵作用的指示牌！然後，雙方互換紙牌，你的牌就是她的牌，她的牌就是你的牌。

　　要求愛人和表演者一樣，把自己最喜愛的牌放在最上面 (圖 3-4)。同時，大家一起切牌一次。愛人萬萬想不到，她切牌的同時，把表演者看過的底牌疊在她挑的那張牌上面 (圖 5)。

　　然後，表演者和愛人把紙牌交換過來，再各自從牌中取回自己最喜歡的那張紙牌。表演者得到指示牌的幫助 (圖 6)，當然可以正確無誤取出愛人所選的牌了！

　　愛人不知情，還以為大家真的心靈相通呢！

◀Step 1：表演者和愛人各拿一副紙牌進行洗牌（圖 1）

◀Step 2：表演者乘機偷看底牌（圖 2）

▲ Step 3：互換紙牌後，各人把自己最喜愛的牌放在最上面（圖 3-4）。

▲ Step 4：愛人接過這副牌後，快速上下切牌（圖 5）。

▲ Step 5：得到底牌的指示，表演者就可以輕而易舉地找出（圖 6）。

驚人的預測能力

全程由觀眾洗牌和選牌，為甚麼表演者仍能未卜先知，一早知道觀眾的選擇？

魔術表演步驟

▲ Step 1：表演者把牌子拿在身後，告訴觀眾你能預測別人所選的紙牌。接著，轉過身來背對觀眾，請他們取走牌子，洗勻後再放回你手上。再轉回身面對觀眾，請觀眾取走第一張牌，如「紅心 8」，記下它後再插入牌中。

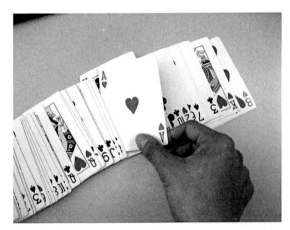

▲ Step 2：把牌子展開，隨便取走一張牌(紅心 8 除外)，如紅心 A，再用右腳踏著。對觀眾說：「我右腳正在踏著你所選的牌子。」然後拿起牌子給觀眾看，問：「是不是你選的那一張？」觀眾的答案一定是「不是」。

▲ Step 3：此時，脫下鞋子，請你的朋友取走鞋子裡的紙條，並大聲的唸出上面的字：「你所想的是紅心 8」，觀眾見狀一定很驚訝！

🔍 魔術大解構

整副牌都經過觀眾洗勻，為甚麼表演者竟能未卜先知，一早知道觀眾所選的牌一定是紅心 8？

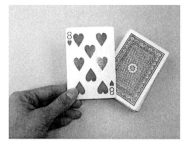 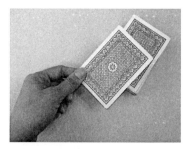

▲ Step 1：原來，遊戲開始之前，表演者就要事先把紅心 8 在整副牌的最上方。

▲ Step 2：觀眾洗牌之前，表演者要暗暗將「紅心 8」藏在右手。觀眾洗牌時，他根本不知道少了一張牌，也想不到表演者右手裡竟然藏著一張紅心 8。當觀眾洗完牌，再把紙牌交到你手上時，你就把藏著的那張紅心 8 放回紙牌的最上方，所以，觀眾取走的第一張牌一定是紅心 8！

「紅心 A」鬧雙胞

觀眾隨意選出其中一張牌，但誰知一切都在你掌握之中！

魔術表演步驟

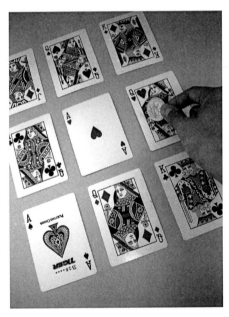

Step 1：在觀眾面前，排列九張紙牌，所選的紙牌和排列次序如下圖。

Step 2：請觀眾將硬幣放在任何一張 Q 上面，並且告訴對方，要他只要按照規律自由移動硬幣，最終硬幣一定都會落在「紅心 A」。

魔術大解構

1. 在觀眾面前，排列九張紙牌，所選的紙牌和排列次序如下圖。

2. 請觀眾將硬幣放在任何一張 Q 上面，並且告訴對方，要他按照下列的程序移動硬幣。他可以水平、垂直或前後自由移動硬幣，而不能沿對角線移動，也不可以越過任何紙牌。觀眾移動硬幣和紙牌時，表演者都是背向觀眾的。

a. 移動六次，然後移開階磚 J

b. 移動三次，然後移開黑桃 Q

c. 移動兩次，然後移開梅花 Q

d. 移動三次，然後移開階磚 K 和黑桃 A

e. 移動兩次，然後移開梅花 K

g. 移動一次，然後移開紅心 Q 和階磚 Q

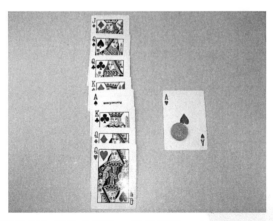

▲只要觀眾按照指示移走紙牌，最後硬幣一定落在「紅心 A」上！

(22) 紙牌在跳舞

這張紙牌真頑皮，把它放在杯裡，就會自動跳上跳下，動個不停！

魔術表演步驟

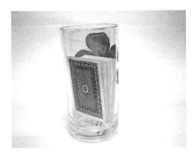

▲ Step 1：把一疊紙牌放進玻璃杯內

▲ Step 2：把杯子向前推，其中一隻牌馬上跳起來。

▲ Step 3：把杯子向後拉，那隻跳起的牌子又縮回原位了。如是者，重複幾次，觀眾一定會目瞪口呆！

魔術大解構

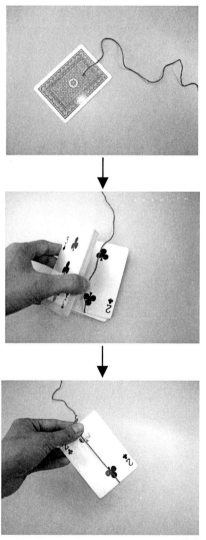

▲ Step 1：用膠紙把魚絲貼在紙牌背上，把魚絲翻出紙牌面，再插入牌中。（這裡為了讓讀者看清楚效果，特別用顏色線來做示範。）

▲ Step 2：把貼有魚絲的紙牌插進其他紙牌之間

▲ Step 3：魚絲的另一端用貼紙固定在桌子側邊，把杯子向前移動，紙牌便會升高；把杯子向後移動，紙牌便落回原位。

(23) 靈感卡片

利用細鹽，你就能知道對方所抽出的牌哦！

魔術表演步驟

▲ Step 1：拿出紙牌，請觀眾任意選出一張牌，如「紅心 10」。

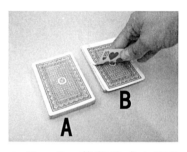

▲ Step 2：將牌分成 A 和 B 兩疊，把觀眾選出的牌放在 B 最上面。

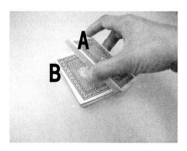

▲ Step 3：接著，將 A 疊牌放在 B 疊牌上，成為一副牌。然後重複著將牌分成兩部，然後進行洗牌動作。最後慢慢地將牌分成兩部分，其中一部分的第一張牌，就是觀眾所抽的牌：「紅心 10」。

🔍 魔術大解構

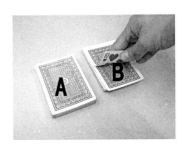

▲ Step 1：把觀眾選出的牌放在 B 最上面後，從右口袋中提些細鹽撒在 B 疊牌上。

▲ Step 2：為掩人耳目，表演者裝作在唸咒語，撒魔術粉，實則在撒鹽。

▲ Step 3：再將 A 疊牌放在 B 疊牌上，成為一副牌。這個魔術的重點在於所撒的細鹽，由於細鹽是顆粒狀，所以放在牌中間，很容易使牌間隔開而且分成兩半。

請你嫁給我

想向女朋友求婚，一定要花點心思，以下這個遊戲一定幫到你！

魔術表演步驟

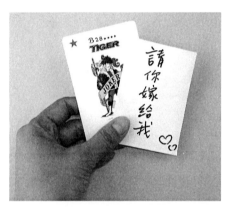

◀ Step 1：準備一張與紙牌尺寸一樣大小的紙張，上面寫著「請你嫁給我」，並將這張紙貼在小丑牌上。

◀ Step 2：其他牌的牌面向下，將這張紙牌放在整副牌的第二十一張牌 (由上而下數)。

▲ Step 3：讓女朋友手握紙牌，要求她從最上方抽走一些紙牌（數量是 1-15 之間）。

▲ Step 4：請女朋友集中精神在抽走的紙牌上。接下來，你將紙牌面向下依序一張張疊放在另一邊，心裡數到第二十張牌時停止，依序疊牌的時候，要同假裝在思考她的心思，然後將二十張牌握在手中，將其餘的牌移開。

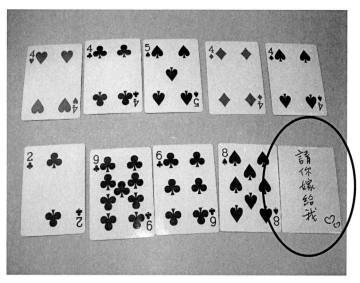

▲ Step 5：請女朋友依序將她手中的紙牌翻開，她每翻開一張牌，你也將手中的牌依序翻開，並將牌置於他所翻開的牌上方。持續翻牌，直到她的手中無紙牌為止。不管她抽出多少紙牌，當她翻開所有牌時，最後必定出現那張「請你嫁給我」的紙牌。

(25) 始終陪著你

無論你怎樣切牌，觀眾所選的牌永遠在第一張的位置，真神奇！

魔術表演步驟

◀ Step 1：把全副牌放在桌面上。(假設將全副牌分成三等份，最上面一疊是 1，中間一疊是 2，最下面一疊則是 3。請記住它們的次序，在後面的解說中比較容易明白。)

◀ Step 2：用手把最上面的三分之二疊拿起來，放在左圖箭咀的位置。

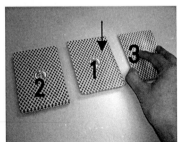

◀ Step 3：再把剛放下的那疊牌拿起來，放在 2 和 3 的中間。

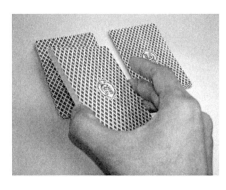

◀ Step 4：立刻，把第 2 疊牌拿起來，放回第 1 疊之上。

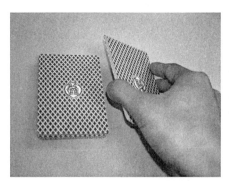

◀ Step 5：再把剩下的第 3 疊牌拿起來，放回到最上面，恢復成原來全副牌的樣子。

◀ Step 6：這五個動作，是要一氣呵成的，絕不可稍有猶豫。如果你很熟練，沒人能知道全副牌又「恢復」了原來的順序。

26 袋中認牌

你心中所認的牌,我一早就知,它已在我的口袋裡等待召喚……

魔術表演步驟

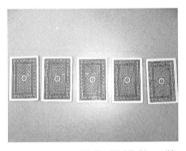

▲ Step 1:任取五張牌,牌背向上,並列在桌上。

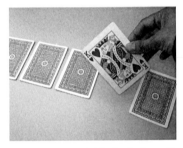

▲ Step 2:表演者背立,讓觀眾認牌,並記住這張紙牌是由右至左數起的第幾張。

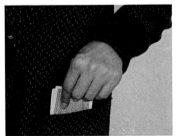

◀Step 3:表演者把五張牌收起,放進口袋裡。然後留一張牌在袋中,取出四張牌,並列在桌上,同樣是牌背向上。

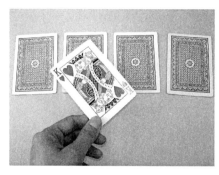

◀Step 4：然後問那個觀眾，他所選的是第幾張牌，觀眾回答後，表演者說：「那張牌我早就留在袋中了。」說完把紙牌放在桌上，牌面向上，正正是觀眾所認的紙牌。

🔍 魔術大解構

1. 在表演之前預先在袋中預放四張其他牌。

2. 表演者收回桌上五張牌時，要從右到左，按順序收回牌。

3. 把五張牌放進已放有四張牌的那個口袋後，取出袋中事先所藏的四張其他牌，放在桌上，牌背向上排好（觀眾誤以為這是原來五張牌中的四張）。

4. 然後表演者就在袋中按照觀眾所說的第幾張牌，暗數一下，把這張牌抽出，拿給觀眾看，就是觀眾所認的牌了。

桌上仍舊放著五張牌，袋中也仍放著四張牌，可以連續表演多遍，不會露出馬腳。

 唔出術都贏到你

表演者沒有偷看底牌、沒有暗藏紙牌，即使沒有出任何古惑，都能準確點出觀眾所選的牌！

魔術表演步驟

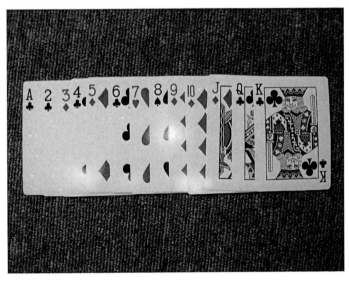

▲ Step 1：表演者按牌點選出十三張牌，即 A、2、3……10、J、Q、K。

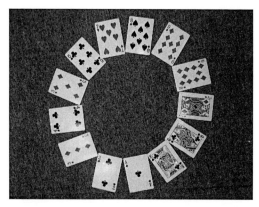

▲ Step 2：牌面向上，打亂點數，排列成圓圈。讓觀眾認明一牌，記住牌名。表演者說：「我點二十四下，便是你所認的那張牌。但有一個條件，如你認的牌是 3，那麼當我點第一張牌時，你就在心中說 4，總之，要在你所認的牌點數上加 1，一直數到二十四時，你就叫停。」於是表演者在牌上亂點一通，到觀眾叫停時，正是觀眾默認的那張牌。

🔍 魔術大解構

開頭點十張牌是亂點的。從第十一下起，便按下列次序從大到小點牌，即 K(13)、Q(12)、J(11)、10、9、8、7、6、5、4、3、2、A。

點牌的數，觀眾和表演者都在心中數，而點數不一樣。譬如觀眾所認的牌點是 3，表演者點第一下時，觀眾在 3 上加一數是 4、第二下是 5、第三下是 6……一直點到觀眾是 24 那個數字為止，觀眾就叫「停」。由於數學上的原因，正是觀眾所認的那張牌。表演者點牌，第十一下點在 K 上是這個魔法的關鍵。

Part ❸

硬幣魔術篇

01 硬幣飛走了

魔術表演步驟

表演者問一名觀眾借硬幣 (圖 1)：「你有幾枚？」觀眾答：「只有一枚」。他接過硬幣，又摸摸觀眾的口袋說：「果真只有一枚。」

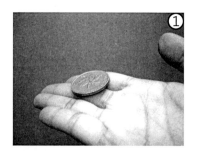

他揚了揚硬幣，讓觀眾看清楚他手中的硬幣又說：「這個魔術很有名堂：它從頭頂打進去，可從胳膊肘抓出來。好，今天呢，我把它按進眼睛裡，嘿──進！」(圖 2)

表演者張開手，硬幣不翼而飛了 (圖 3)。那麼，硬幣跑到哪兒了呢？說著，他向借出硬幣的觀眾一指，並叫他查看一下口袋，那枚硬幣由表演者的眼睛，跳到觀眾的口袋裡了！

🔍 魔術大解構

　　其實，遊戲之前表演者早已有一枚硬幣握在手中，觀眾借出硬幣後，表演者假裝伸手摸清楚觀眾的口袋，實則是乘機將早已準備好的硬幣放入觀眾的口袋裡 (圖 4)。

　　當表演者說：「從頭頂打進去，從胳膊肘出來」時，立即把觀眾借出的硬幣塞入衣領內 (圖 5)，然後右手做空拳狀，觀眾會以為手裡的硬幣仍然存在，其實這時硬幣已不在手裡了。

小貼士

　　表演者要口若懸河，要用說話吸引觀眾 (借出硬幣的那一位) 的注意力，以免他在魔術表演期間伸手入口袋裡！

硬幣離奇失蹤

魔術表演步驟

▶ Step 1：將錢幣投入杯中，最好讓錢幣發出響亮的撞擊聲 (圖 1)；

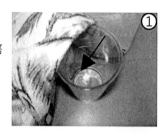

▶ Step 2：用手帕遮住杯子 (圖 2)；

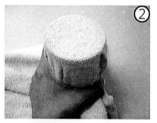

▶ Step 3：揭開手帕，讓觀眾看清楚錢幣仍呆在杯裡面 (圖 3)；

▶ Step 4：接著，將手帕抽離杯子，硬幣亦告消失 (圖 4)！

魔術大解構

釣魚線就是這個魔術的關鍵 (圖 5) !

把一根釣魚線用透明膠紙黏在錢幣上 (圖 6) ，另一端則黏在手帕上 (圖 7) ，釣魚線的長度按照杯子的高度而進行調整。

完成後，當抽起手帕時，也會一併抽起杯中的硬幣！

注意 : 要打直抽起手帕，速度要快，以免硬幣在抽離途中與杯子發生碰撞。

硬幣走鋼線

一個一元硬幣竟然在一條幼細的釣魚線上來回滾動，表演者完全操控自如！

魔術表演步驟

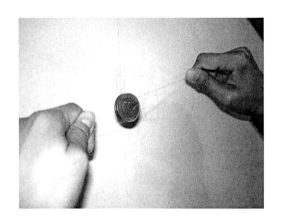

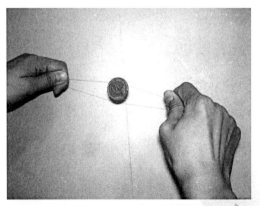

▲把硬幣滾向左邊，滾向右邊，同樣都不會掉落！

🔍 魔術大解構

其實，這個一元硬幣做了手腳，它是由兩個一元硬幣，中間夾著一個五毫子硬幣做成的。

由於五毫子硬幣比一元硬幣細，疊在一起時做成一個坑位，把它放上釣魚線，用手將釣魚線向左右兩邊拉緊，硬幣就可以穩穩陣陣地來回滑動。

建議大家用超能膠把三個硬幣牢牢黏緊，以免硬幣滑動時鬆脫，令遊戲穿崩！

◀ Step 1：用超能膠把五毫子硬幣牢牢地夾在兩個一元的硬幣中間。

◀ Step 2：完成後，把它放上釣魚線即可隨意擺動。

(04) 錢幣消失了

透明玻璃杯竟然可以遮住硬幣？

魔術表演步驟

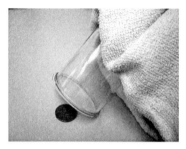

▲ Step 1：桌上放一枚硬幣，玻璃杯杯口向下放在桌上。

▲ Step 2：用手帕把杯子和杯子底下的硬幣一同蓋著。

◀ Step 3：將絲巾抽離後，硬幣已消失了！這次玻璃杯杯口向下，又沒有釣魚線，杯裡的硬幣又是怎樣被抽走的？

🔍 魔術大解構

▲ Step 1：首先，依杯口圓弧大小剪下一個圓形。

▲ Step 2：把圓形紙貼在杯口

▲ Step 3：當杯口向下放時，就把硬幣隱藏在圓形紙下方了！

⟨05⟩ 衝破硬幣

用紙條包裹著膠樽的瓶口 (圖 1)，在瓶口放一枚與瓶口相若大小的硬幣 (圖 2)。接著，投下一粒玩具珠 (圖 3)，玩具珠竟然可以穿過硬幣，掉進瓶裡 (圖 4)！

魔術表演步驟

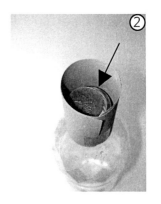

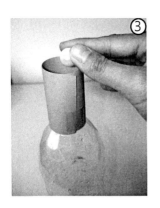

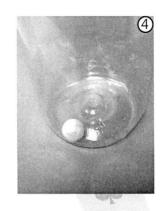

🔍 魔術大解構

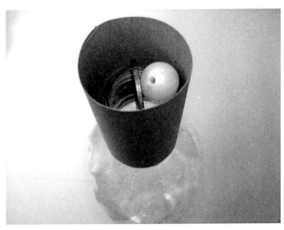

▲ Step 1：這個魔術毋須預先做手腳，玩具珠落下時會敲擊硬幣，使硬幣翻轉。

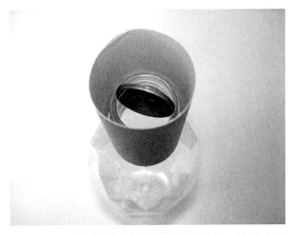

▲ Step 2：玩具珠自然地穿過硬幣掉落瓶內，純屬自然現象！

(06) 連體硬幣

看看下圖，你可以把兩枚一蚊的硬幣一上一下直立在兩隻手指上嗎？

🎩 魔術表演步驟

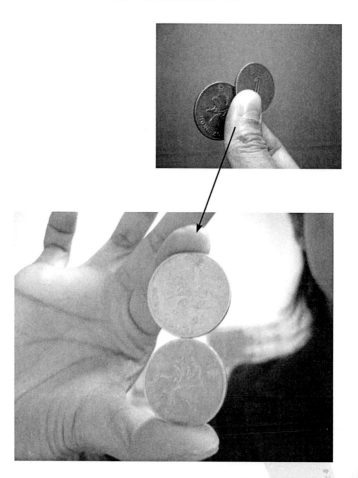

🔍 魔術大解構

◀ Step 1：先準備一元硬幣兩枚和一根細牙籤

◀ Step 2：將牙籤切成兩枚一元硬幣的長度，用它來做支撐。

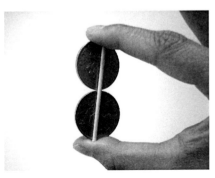

◀ Step 3：用食指與拇指捏住牙籤，然後將兩枚硬幣一上一下擺好，因為有支撐所以能站立。

眼睛吞硬幣

一個硬幣從左眼進，右眼出！

魔術表演步驟

◀ Step 1：表演者右手從口袋裡取出一枚硬幣，「啪」一聲，甩在桌面上。接著，右手將硬幣拿起，隨手對著右眼一按。

▶ Step 2：馬上張開右手，硬幣不見了。

◀ Step 3：用左手在左眼上一按，這枚硬幣竟然從左眼取了出來！

魔術大解構

▲ Step 1：表演時要與觀眾保持距離。表演時，將硬幣往桌面一甩，
不僅交代了硬幣並無機關，而且增強了演出的氣氛。

▲ Step 2：用右手去拿硬幣時，順勢將硬幣往後一移，使硬幣落入
半開的抽屜裡。

▲ Step 3：抽屜裡墊了一塊毛巾，硬幣就不會發出聲響。接著，表演者右手故意裝著拿起硬幣的手勢，隨手對著右眼一按，展開右手時，當然甚麼也沒有。這一來，就彷彿把這枚硬幣放入眼中了！

▲ Step 4：左手一早已藏著一個硬幣，用左手在左眼上一按，自然做出硬幣從左眼掉下來的效果。

(08) 1 蚊變 2 蚊

向觀眾清楚展示一個一元硬幣，但數了三聲之後，1蚊變成了2蚊！究竟秘密在哪裡？

魔術表演步驟

▲ Step 1：請一位觀眾坐在你的對面，請他伸出右掌。這時，你從口袋裡取出一枚一分硬幣，讓他看清楚，然後一邊喊：「一，二，三」，一邊將這個硬幣遞在他手裡。

▲ Step 2：當喊到「三」時，請他立即握住遞到他手上的硬幣，並請他猜一猜自己手中握的是甚麼硬幣。這位觀眾不加思索地說：「一元！」但當他張開手掌一看，一元竟變成了兩元了。

🔍 魔術大解構

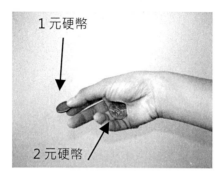

1 元硬幣

2 元硬幣

▲ Step 1：原來表演者從口袋裡取硬幣時，一共是兩枚，一枚是一元，一枚是兩元。一元的捏在食指與大拇指上，另一枚兩元則藏在中指、無名指和小手指的指縫裡。因事先沒告訴對方變甚麼魔術，他只注意所交代的一元硬幣，不會懷疑你手掌指縫裡還有另一枚兩元硬幣。

▲ Step 2：邊喊「一，二，三」，邊將硬幣遞到他手上，只是每喊一個數字，都要手舉過頭。當喊到「二」時，就乘機將一元硬幣放落頭頂上，用頭髮遮著，注意：小心硬幣丟下來！喊到三時，就將手掌指縫中的這枚兩元硬幣迅速退出，遞到觀眾手裡。

(09) 變出一袋錢

四個硬幣就能變出一袋錢，你想試試嗎？

🎩 魔術表演步驟

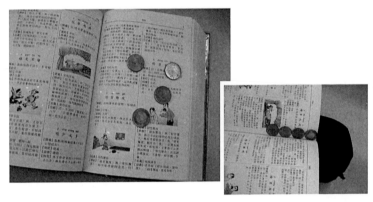

▲ Step 1：向觀眾展示布袋，證明裡面空無一物，亦無機關。把四枚硬幣放在書上，再打開布袋，邊唸咒語，邊把書上的錢幣倒入袋中。

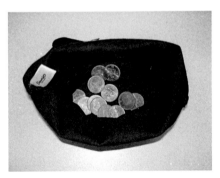

▲ Step 2：倒完後，往布袋裡一看，整個布袋都擠滿硬幣！

🔍 魔術大解構

　　把字典翻到一半的地方，在書頁和書背之間會出現一個隙縫。把硬幣藏在隙縫裡，當闔上字典時，硬幣會安全地夾在裡面，觀眾不會察覺。向布袋倒硬幣時，字典上的硬幣和藏在字典隙縫裡面的硬幣就會一併倒出來。

(10) 手帕變鈔票

一條普通的手帕竟然變出了三張 20 元的硬幣，真神奇！

魔術表演步驟

▲ Step 1：表演者展開一塊大手帕，兩面交代一遍，再將雙手也交代一下，證明沒有秘密，然後將手帕蓋在左手掌上。

▲ Step 2：右手掌搭在左掌上，合力將手帕揉成一團。

◀ Step 3：在上面吹口氣，展開手帕團一看，卻從裡面取出了一疊鈔票。每張 20 元，數了數，正好是60 元。

🔍 魔術大解構

▲ Step 1：準備二十元面值的鈔票三張，再將鈔票卷成一小筒，夾在錶帶上，讓袖管遮著，不給觀眾看見。

▲ Step 2：手帕蓋在左手上

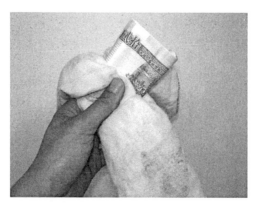

▲ Step 3：右手掌搭在左手掌上，表面上是合力把手帕扭成一團，實則是將藏在左手手腕的鈔票卷拉出，並落入左掌心中。這樣，空帕變鈔票的奇妙現象即告完成了！

一張鈔票變三張

有錢不嫌多,這個變錢的魔術遊戲,觀眾一定看得心花怒放!

魔術表演步驟

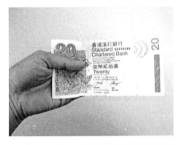

▲ Step 1:表演者右手從口袋裡取出一張十元鈔票,隨手交給左手握著,先將手心和鈔票正面亮給觀眾看一遍。

▲ Step 2:再將手背轉向觀眾,將鈔票反面也向觀眾過目。

▲ Step 3:隨後將鈔票豎起向裡對摺,在鈔票上吹口氣,馬上展開成扇形,有趣的是,原來的一張鈔票,現在卻變成五張了。

🔍 魔術大解構

▲ Step 1：準備二十元面額的鈔票三張，將其中兩張摺成四摺夾在左手心裡。

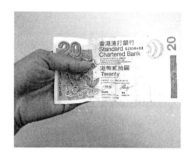

▲ Step 2：出場時，雙手自如下垂，左手背向觀眾，右手從口袋裡取出一張十元鈔票，向觀眾亮一亮，隨手交至左手，將夾藏在左掌心中的鈔票遮住。

▲ Step 3：右手大拇指伸入左手心裡，將兩摺鈔票和上面的這張鈔票取過來，這樣，左手便空無一物。兩摺鈔票向著表演者，有前面一張鈔票作掩護，觀眾從前面看去，只會看到一張鈔票。

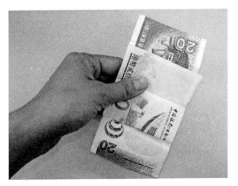

▲ Step 4：右拇指暗將兩摺鈔票橫轉過來。接著，將面向觀眾的那張鈔票向裡摺疊，再將鈔票一起翻開，並順勢展成扇形向觀眾展示，一張變三張的奇妙現象便出現了！

空碗變錢

☐ 魔術表演步驟

找來兩個空碗 (圖 1)，碗口向下重疊，表演者施魔法後，碗裡面竟然多了一個硬幣！究竟表演者怎樣在神不知鬼不覺的情況下把硬幣混進去的 (圖 2)？

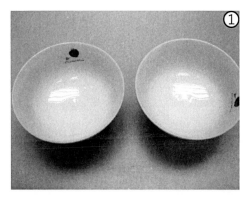

▲ Step 1：兩個大碗裡空無一物

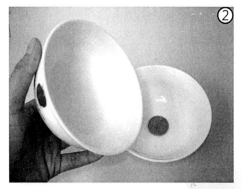

▲ Step 2：略施魔法後，碗裡面竟然多了一個硬幣。

魔術大解構

◀ Step 1：表演者一早已把硬幣藏在手裡，當兩個碗碗口向下時就偷偷把硬幣藏在右邊碗裡（圖 1)。

◀ Step 2：接著，把左邊的碗提起（圖 2)。

◀ Step 3：迅速把左邊的碗蓋在右邊的碗上（圖 3)

▶ Step 4：將兩個碗一同反轉，碗口
向上 (圖 4)。

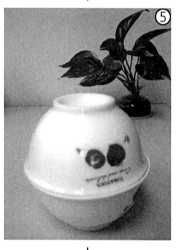

▶ Step 5：將上面的碗反轉蓋在下面
的碗口上，如圖 5。

▶ Step 6：請觀眾打開碗，錢幣已在
碗內 (圖 6)！

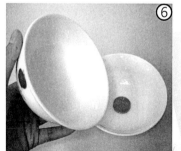

(13) 白紙變銀紙

魔術表演步驟

　　展開一張白紙 (圖1)，表演者由左至右對摺再對摺，最後上下對摺一下 (圖2)，向白紙吹一口氣，白紙立即變出了一張一百大元的鈔票來 (圖3)，真神奇！

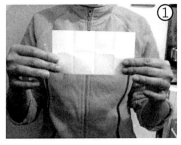
▲ Step 1：展開一張白紙

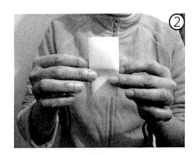
▲ Step 2：由左至右對摺兩
次

▲ Step 3：向白紙吹一口氣，白紙立即變銀紙！

🔍 魔術大解構

白紙變銀紙的做法相當簡單！Step 如下：

▲ Step 1：其實，表演者在背後藏了一張紙幣

▲ Step 2：把白紙對摺好後，表演者假意吹一口氣，實則是趁觀眾不為意時把鈔票的那一面反出來。

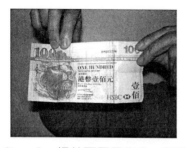
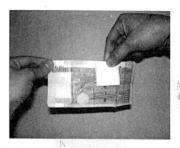

▲ Step 3：把鈔票展示出來，再把裡面的白紙收入手心裡，不要讓觀眾看見！

(14) 二十元變一百元

明明拿著一張 $20 紙幣，右手在紙幣上面拍幾拍，竟變出 5 張出來！

🍲 魔術表演步驟

▲ Step 1：表演者右手從口袋裡取出一張 20 元的鈔票，正反面向觀眾展示一遍，然後隨手交給右手，同樣兩面讓觀眾看清楚，表明鈔票並沒有任何秘密。

◀ Step 2：把鈔票由右手交到左手

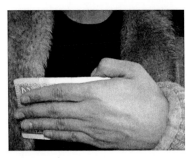

◀ Step 3：接著，將鈔票橫握在左手中，右手指背對著鈔票輕拍幾下。

◀ Step 4：將鈔票向裡對摺起來

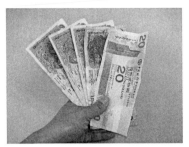

◀ Step 5：一會兒，像摺扇似的一疊鈔票出現在兩手中了，數了數，共五張，正好是一百元呢！

魔術大解構

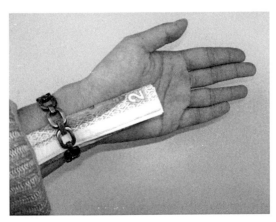

▲ Step 1：表演之前，事先準備好五張二十元面額的鈔票，把其中一張放在右邊口袋裡，另四張橫向對摺，一端插入左手錶帶裡，另一端露於手腕處。表演時，左手自如下垂，手背向觀眾，這樣，左掌手腕處的秘密觀眾就不會看見了。

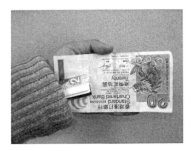

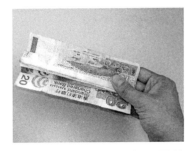

▲ Step 2：到了第3步，右手將鈔票橫轉後，插入左手上的一疊鈔票裡。假意用右手指將這張鈔票從左向右輕拍幾下，乘機將鈔票從袖管中拉出來。將前面的這張鈔票順著裡面這疊鈔票橫向對摺在一起。

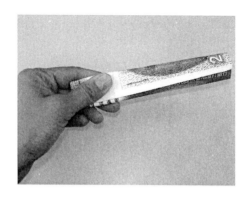

▲ Step 3：把整疊鈔票豎起，微微作晃動，然後，在晃動中將這疊鈔票拉平，展成扇形亮給觀眾看。

(15) 硬幣迅速消失

利用簡單的小遊戲，將一枚 10 元硬幣放在一張名片邊緣上。試試看，你做得到嗎？

魔術表演步驟

▲ Step 1：把名片對摺，張開名片，將硬幣平放在名片夾角處。

▲ Step 2：手握名片兩端，慢慢往外拉，使夾角變大。夾角變成 180 度時，你會發現硬幣仍能穩穩的在名片紙邊緣上。

魔術大解構

因為名片和硬幣之間的作用，使得名片移動時，硬幣的重心自然調整。「重心」的重點在於保持平衡，這包含了不移動，而且不轉動。

將名片拉直的過程中，名片的邊緣會自動找出硬幣的重心所在，硬幣則可在名片的邊緣上平衡地停留一小段時間。

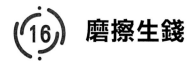

⑯ 磨擦生錢

在表演者手上，紙幣隨時都可以由一張變兩張！

🎩 魔術表演步驟

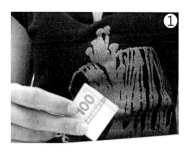
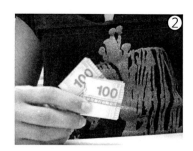

▲表演者展示一張紙幣（圖1），並向觀眾表示只要他用這張紙幣去磨擦一下頸部，即可變出多一張紙幣（圖2）！

🔍 魔術大解構

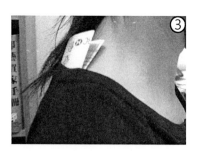
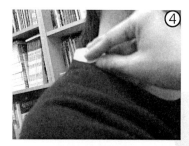

▲原來，表演者一早在衣領裡藏了一張紙幣（圖3），他假意用手在頸上磨擦，其實是悄悄地取出這張紙幣（圖4），做出磨擦生錢的效果！

⒄ 一蚊變兩蚊

🎩 魔術表演步驟

▲表演者用食指和中指踏在一枚硬幣上來回魔擦，擦呀擦！突然多了一枚硬幣，一蚊變兩蚊 (圖 1-2)！

🔍 魔術大解構

▲原來，表演者事前在桌邊黏著一枚硬幣，當食指和中指踏在一枚硬幣上來回魔擦時，拇指乘機把另一枚硬幣移上來即可 (圖 3-4)。

硬幣穿碗底

右手一拍，硬幣竟然可以穿過飯碗？究竟當中有甚麼秘密？

魔術表演步驟

◀ Step 1：桌上放著一個小瓷碗，鋪著一塊手巾。表演者將碗扣在手巾當中，右手從口袋裡取出一枚硬幣，放在左手掌上，讓觀眾看清楚，右手再把左掌上的硬幣取過來，隨手對著碗頂上作一虛擲的動作。

◀ Step 2：揭開碗口一看，這枚硬幣已出現在碗口下面了！

🔍 魔術大解構

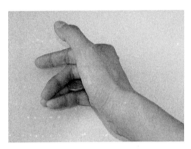

▲ Step 1：右手事先暗藏著一枚硬幣，拿起碗交代時，用右食指和中指將硬幣掩護在碗內壁之間。

▲ Step 2：將碗拿給觀眾看，證明裡面是空無一物的。

▲ Step 3：將碗扣在手巾時，順勢將硬幣留在裡面。

▲ Step 4：右手另從口袋裡取出一枚硬幣，放在左手掌上讓觀眾過目。右手從左手中取過硬幣時，只是做了個假取硬幣的動作，而是乘機將左手上的硬幣夾在左手無名指和中指縫間，觀眾還以為右手已取過硬幣呢！

▲ Step 5：右手對著碗頂做了一虛拋的動作

▲ Step 6：揭開碗口，硬幣即出現了！右手將碗交給左手用碗底把左手中的硬幣蓋住，這個魔術就圓滿結束了！

(19) 握拳猜幣

不要奢望在表演者身上偷錢啊！你偷了多少錢，表演者一猜就猜中！

魔術表演步驟

表演者拿出一元、兩元和五元的硬幣，交給觀眾看，請他將其中一枚硬幣握入手中，不讓表演者看見。但最令人驚奇的是，表演者竟能準確無誤地說中觀眾手中所藏的硬幣是甚麼！

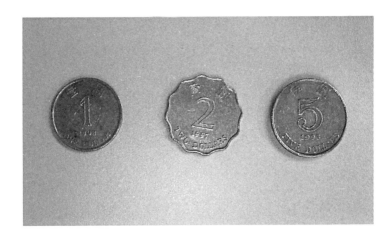

🔍 魔術大解構

其實這位觀眾是「做媒」的，是表演者刻意安排，扮成觀眾坐在觀眾席的。觀眾手握硬幣時，然後用「打招呼」的形式「通水」給表演者，表演者自然心中有數。打招呼用三個字來表示硬幣的數值：

「好！」：表示手中握著一元。

「好了！」：表示手中握著兩元。

「好，快猜！」：表示手中握著五元。

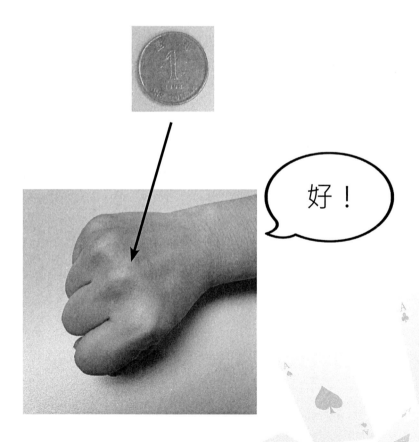

⟨20⟩ 空盒變幣

明明聽到盒子裡有硬幣撞擊的聲音,但打開一看卻甚麼都沒有,真令人費解!

魔術表演步驟

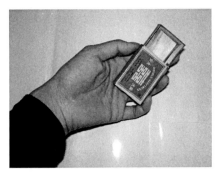

◀ Step 1:表演者從口袋裡取出一個火柴盒,交給觀眾檢查,證明當中並沒有任何機關。

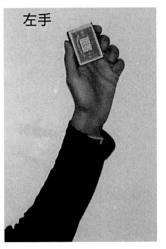

左手

◀ Step 2:將空盒握在表演者左手中,請一觀眾在上面吹口氣,馬上將火柴盒搖幾下,火柴盒裡就「嘟嘟嘟」發出清晰的響聲,裡面顯然已有東西了!

右手

◀ Step 3：表演者把火柴交到右手，右手隨即將火柴搖幾下，但奇怪啦！火柴沒有發出聲響，打開火柴盒一看，裡面甚麼都沒有。

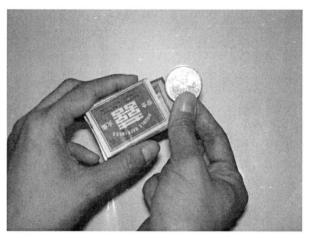

▲ Step 4：接著，表演者把火柴交到左手，左手又搖幾下，火柴盒又發出「嘟嘟嘟」的響聲，打開一看，裡面竟然有一枚硬幣。

魔術大解構

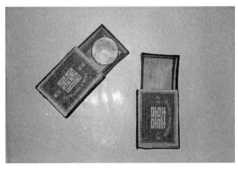

▲ Step 1：火柴盒共有兩個，其中一個裡面事先放著一個硬幣。

▲ Step 2：用一條橡筋綁著把有硬幣的火柴藏在左手腕上，讓外衣袖管遮著，觀眾自然看不見。

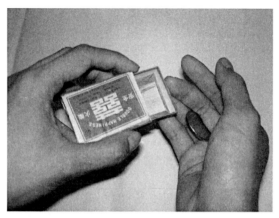

▲ Step 3：另一個是普通火柴盒，確實無秘密。表演中，右手握空盒搖動時當然沒有響聲，第二次即轉交到左手握著，搖動時，因暗藏的火柴盒在同時搖動，裡面的硬幣當然就響了。這時，觀眾卻誤認為空火柴盒進去東西了。

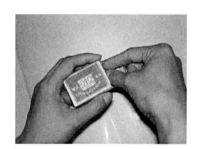
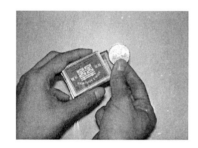

▲ Step 4：最後，從盒屜裡果真取出了一枚硬幣，是怎麼回事呢？原來表演者乘觀眾不備之機，早從口袋裡偷偷取出了一枚硬幣藏在右手中，再假意打開盒屜，做了個取出硬幣的假動作，再向觀眾亮出就是了。

天上飛下來的錢幣

硬幣忽然不見了，又忽然從天上掉下來，這個硬幣真是神出鬼沒！

魔術表演步驟

表演者拿著一枚硬幣面向著一位觀眾，請他把手伸出來，手掌向上，並對他說：「我將從一數到三，數到三時，如果能抓住硬幣，硬幣就是你的。」

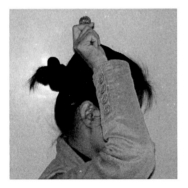

▲ Step 1：表演者把拿硬幣的手高舉過頭，然後把硬幣由上往下緩緩放下。

▲ Step 2：硬幣碰觸到觀眾的手時，喊「1」。

▲ Step 3：再次把拿硬幣的手高舉過頭，緩緩放到觀眾的手掌，同時數「2」。

▲ Step 4：再一次把手高舉過頭

▲ Step 5：把手慢慢放下，碰觸到觀眾的手掌時，喊「3」這個時候，觀眾將做抓硬幣的動作。

▲ Step 6：觀眾張開手時，硬幣不在他手中。接著，表演者也將開手，同樣都找不到硬幣的蹤影。

◀ Step 7：就在大家摸不著頭腦之際，硬幣卻突然從天而降，掉到觀眾的手裡！

魔術大解構

秘密就是當表演者做到第 4 步，悄悄把硬幣塞入頭髮裡，但手仍故意做著捏幣的動作，喊「3」這個時候，即使觀眾如何快速地抓住硬幣，張開手都是空無一物的。

到第 7 步，只要表演者微微彎下頭，頭上的硬幣就會掉觀眾的手中。硬幣放在頭上的動作及從頭上往下掉的動作，須多加練習，直到純熟為止。

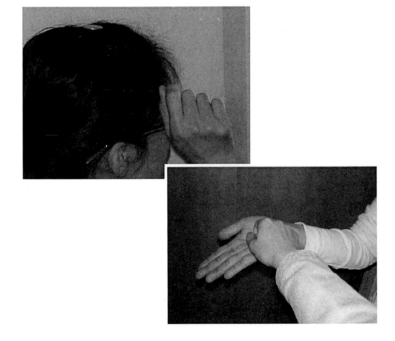

Part ④

數字魔術篇

掩目猜數字

表演者掩著眼睛，也能猜出觀眾任意寫出的四位數字，真神奇！

魔術表演步驟

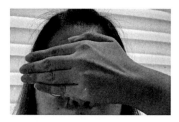

▲ Step 1：表演者用手掩著眼睛

▲ Step 2：觀眾在紙上寫一個四位數，例如 8562。

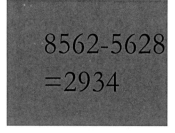

▲ Step 3：觀眾把這個四位數重新排列成一個新的四位數，例如 5628，兩者相減，即 8562-5628=3024。

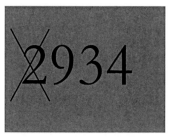

▲ Step 4：觀眾把「2934」暗自取走一個數字，例如「2」。把剩下的「9」、「3」、「4」相加，得出16。

▲ Step 5：表演者竟能準確無誤地說出觀眾暗自取消的數字：「2」。

🔍 魔術大解構

在步驟 4 得出的答案是「16」，把「16」的個位數和十位數雙加，得出 7（1+6）。

只要用「9」去減：9 - 7 = 2，就可得出觀眾暗自取消的數字。

(02) 橙色的大象

當你能預知未來，準確說出對方心裡在想甚麼的時候，對方一定很驚訝！

🎩 魔術表演步驟

1. 表演前，表演者在紙上寫下「來自佛州的橙色大象」
 (An orange elephant from Florida)，然後，將紙放入信封裡。

 2. 告訴你的朋友，你已預知這個魔術的結果，請他用計算機作如下的運算：

a. 在計算機上輸入任何一個數字 (此數字必須小於八位數)。

b. 再乘以 4

c. 再加 25

d. 再乘以 2

e. 總數再減 2

f. 除以 8

g. 總數再減去原來輸入的數字

h. 要對方在紙上寫出運算得出的數字

i. 告訴他 A 代表 1，B 代表 2，C 代表 3，如此類推。

j. 要他以該字母寫出美國的州名。

k. 要他注意該州的第三個字母，將該字母作為顏色的字首，寫出該顏色的單詞。

I. 要他注意該顏色單詞的最後一個字母，寫下以該字母為首的大型動物。

　　最後，表演者打開信封裡的紙條，真難以置信，朋友寫出的詞語跟字條上的文字完全吻合！

An Orange elephant from Florida ！

(03) 心中有數

表演者準備了九張寫有不同號碼的數字卡，九張寫有不同號碼的卡片，分別是：1332、2331、3330、4329、5328、6327、7326 和 8325。

不論觀眾選擇哪一張，表演者都可未卜先知，並同一時間在計數機把你選的數字按出來。真神奇！

🔍 魔術大解構

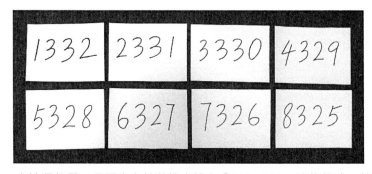

方法很簡單，只要先在計數機中輸入「333+999」這條算式，並按「＝」，得出答案為「1332」，只要你將其中一隻拇指按著「＝」，當看到觀眾所揀的號碼，然後立即按動「＝」，例如觀眾揀「2331」，便按「＝」兩次；選「3330」，便按三次；選「4329」，便按四次；選「5328」，便按四次，如此類推 (圖 1-8)，便能不動聲色在計數機把觀眾所選的號碼顯示出來。

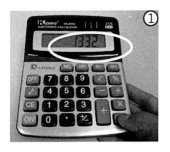

猜歲數

年齡是女人的秘密，如果各位男士想知道某位女神的年齡，不用直接問，和她玩個遊戲即可！

魔術表演步驟

假設她的生日是 67 年 5 月，請她以出生的月份乘以 25。

5 x 25 = 125

再加上一年的日數：365

125 + 365 =490

然後再乘以 4

490 x 4 = 1960

再加上出生的年份

1960 + 67 = 2027

再把觀眾所算出 2027 減去 1460，得到 567，其中的 5 即是出生月份，67 則是年份。

心中有「數」

你任意選一個數字，你不用告訴我，我也不用眼睛看，我都心中有「數」！

⊙、魔術大解構

1	2	3	4
5	6	7	8
9	10	11	12
13	14	15	16

在上圖中的 16 個數字中任意選擇一個，畫上圓圈，劃去與此數同行、同列的各個數目。

然後，在剩下的 9 個數字中任意再選出一個，畫上圓圈， 劃去與此數同行、同列的各個數目。接著，對剩下的 4 個數目，用這方法再做一次。最後，把唯一剩下的數目也畫上圓圈。把這四個畫上圓圈的數目加起來，求出其和，假設這個和是「S」。

雖然你起初選取的數字是任意的，但在數學魔法的影響下，我已知道 S 一定是「34」！

猜數字遊戲

🎩 魔術表演步驟

首先，請觀眾從 1-9 裡面選取兩個數字，不要告訴別人，然後請他把最先想到的那個數字乘以 2。

因為 1-9 的數字總和是 45，所以請他把剛才乘以 2 所得的數字加上 45。

把所加數字和，再乘以 5。

最後再加上剛剛他心中所選的第二個字，這樣就行了。

假設觀眾所算出的答案是 308，這時候表演者就可以告訴他，他所選的第一個字是 8，第二個數字是 3。

🔍 魔術大解構

大家可以利用其他數字試試看。例如第一個數字是 6，第二個數字是 7。

6x2............6x2=12

加上 45............12+45=57

再乘以 5............57x5=285

再加上 7............285+7=292

再減 225............292-225=67

結果是 6 和 7，完全正確！

魔法迷宮

魔術表演步驟

請你任意選一個 1 至 31 之間的整數 (包括 1 及 31)。

下面 5 個表中，找出哪幾個表有你所選的數，並記下這些表左上角的數值，最後把這些數值相加，你發現甚麼？為何會這樣呢？

1	3	5	7
9	11	13	15
17	19	21	23
25	27	29	31

2	3	6	7
10	11	14	15
18	19	22	23
26	27	30	31

4	5	6	7
12	13	14	15
20	21	22	23
28	29	30	31

8	9	10	11
12	13	14	15
24	25	26	27
28	29	30	31

16	17	18	19
20	21	22	23
24	25	26	27
28	29	30	31

魔術大解構

這五張卡是經過特別設計的，找出哪幾個表有你所選的數，並記下這些表左上角的數值，最後把這些數值相加，就是你所選的數字了！很神奇啊！